超萌

Q版角色漫畫技法

從比例、表情動作到上色技巧全解析！

濱元隆輔／著　黃筱涵／譯

超萌Q版角色漫畫技法
ー前言ー

我還是小學生時，動漫中經常出現Q版角色。
應該是這樣的風潮啟發了我，讓我從那時起就經常在筆記本上
畫滿圓滾滾的小巧人物，反而不常畫正常比例。

長大成人後，我的畫作或漫畫中出現了大量人物角色，
結果就自然而然接到繪製Q版人物的工作。
我心想：
「為什麼要找我呢？除了我以外，還有很多會畫畫的人啊……」
客戶卻主動表示：「我們想找的是能夠將Q版角色畫得很可愛的人。」
這讓我震驚不已。
由於我從小就畫了許多Q版角色，
因此內心認為這種東西任誰都畫得出來。
再加上我自己反而畫不好正常比例的角色，
所以更進一步以為「我畫得出來＝每個人都辦得到」。

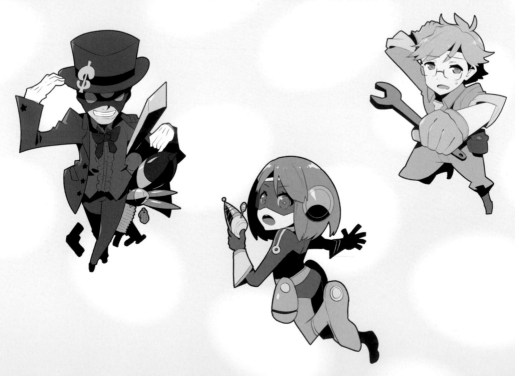

但是我試著詢問認識的作家、自己的學生後，
才知道要將Q版角色畫得可愛，看似簡單實則困難。
很多人試畫之後總覺得少了些什麼。
我這才知道，苦惱著不知該怎麼繪製Q版角色的人，出乎預料地多。

為了這些「想嘗試畫Q版角色」及「不擅長畫Q版角色」的人，
我特別推出本書，希望能夠幫助各位踏入Q版角色繪製的門檻。
雖然介紹的都是我自己鑽研出的畫法，
但是也多虧這些方法，才讓我能夠順利畫出Q版角色。

Q版角色的原文「déformer」，
本來是「變形、彎曲」的意思，
不過本書則將其定義為「簡化、誇張化」的表現方式。

雖然「déformer」聽起來很艱澀，
但是各位在閱讀本書的過程中，應該就會慢慢理解箇中含意。
如果各位能夠因此樂在其中，我將感到榮幸無比。

濱元隆輔

EVANGELION@SCHOOL 福音小戰士

動畫《新世紀福音戰士》的
官方Q版作品。

EVANGELION@SCHOOL 福音小戰士（C-style）

《福音戰士新劇場版：Q》公開上映時的插圖作品。
後來也製成周邊商品之一的公仔上市。

超時空要塞系列

隨著「札幌雪祭2016」而推出的
活動限定周邊商品。

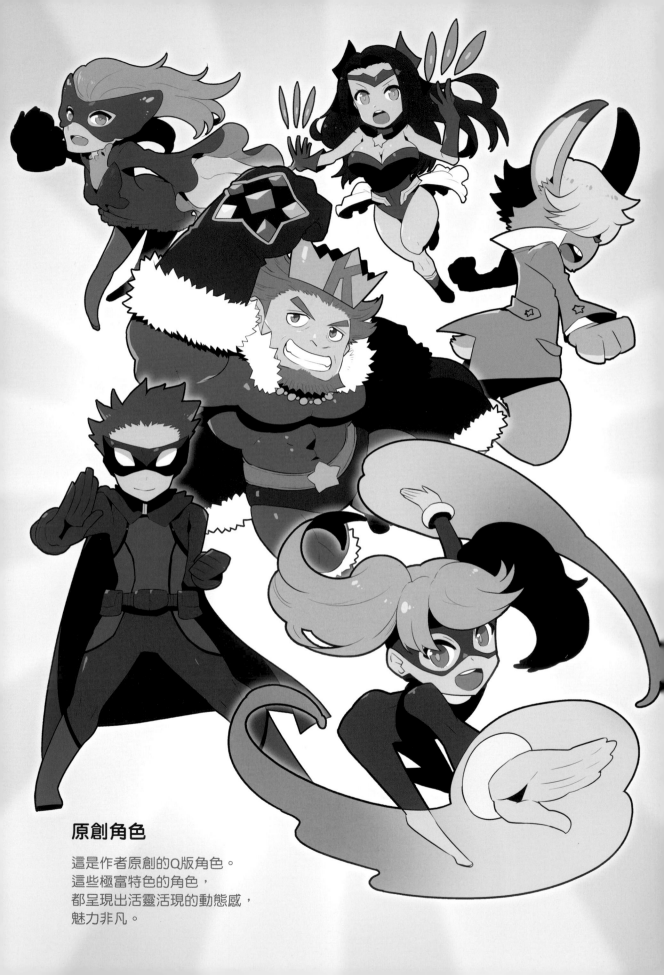

原創角色

這是作者原創的Q版角色。
這些極富特色的角色，
都呈現出活靈活現的動態感，
魅力非凡。

本書專用原創角色

本書會以這些角色為例，介紹不同比例的畫法。
Lesson 5 將會介紹上色的方式。

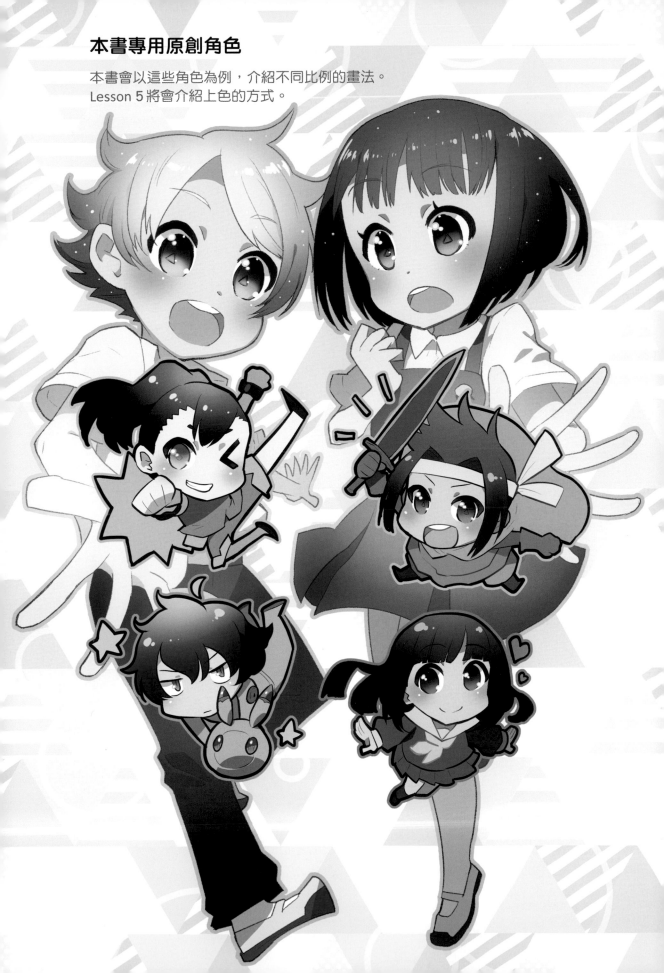

超萌 Q版角色漫畫技法
從比例、表情動作到上色技巧全解析！

CONTENTS

Lesson 2 Q版人物表情

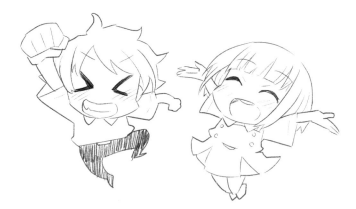

Lesson 3 Q版人物動作

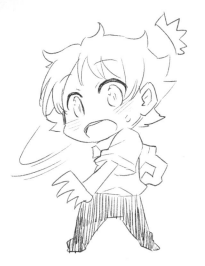

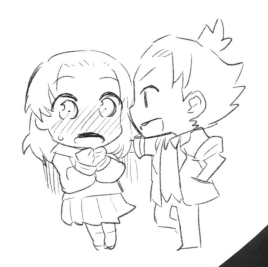

Lesson 4 Q版人物角色設定

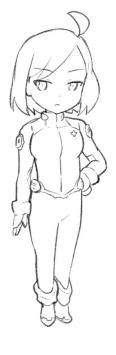

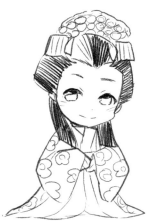

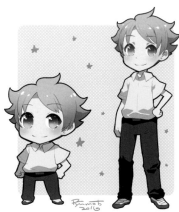

Lesson 5　Q版人物上色法

Lesson 1

Q版角色的基本原則

不同比例之間的表現方法

本章要介紹的是1.5頭身～4頭身的Q版人物描繪基礎。
像這樣將各比例放在一起比較，相信一眼就能看出個別的特徵吧。
關鍵就是當身形愈短的時候，細節就愈簡化。

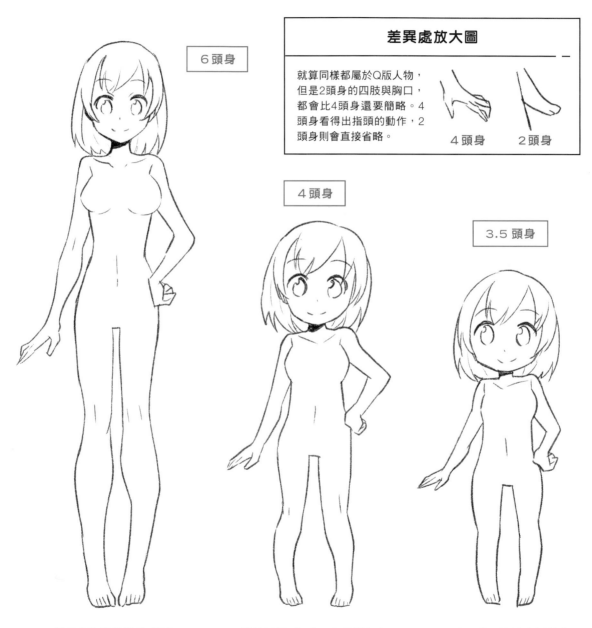

6頭身

4頭身

3.5頭身

差異處放大圖

就算同樣都屬於Q版人物，
但是2頭身的四肢與胸口，
都會比4頭身還要簡略。4
頭身看得出指頭的動作，2
頭身則會直接省略。

4頭身　　2頭身

漫畫人物通常都是6頭身，
女孩還會強調出胸線與腰線
等身體曲線。

雖然已經Q版化，但是還保有
女孩的特徵。有時「6頭身世
界」的小孩也會以4頭身的比例
登場。

眼睛占整張臉的比例較大，
會開始省略關節等細節，不
過還是有明顯的性別差異。

Lesson 1
Q版角色的基本原則

Lesson 2
Q版人物表情

Lesson 3
Q版人物動作

Lesson 4
Q版人物角色設定

Lesson 5
Q版人物上色法

眼睛會愈來愈大

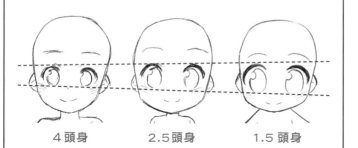

4頭身　　2.5頭身　　1.5頭身

隨著頭身數愈少，臉部的比重就會愈高，眼睛占整張臉的比例也會跟著拉高。由於眼睛是表現出角色特徵的重點之一，因此必須留意各種頭身的眼睛與臉部比例。

1.5頭身

角色本身的特色幾乎消失，這是種強調「可愛感」的設計。基本上很多甚至連大拇指都沒畫出來。

3頭身

2.5頭身

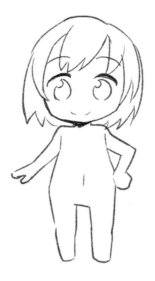

2頭身

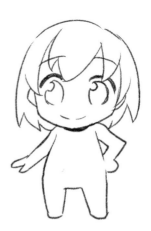

3頭身比較難表現出年齡等特徵，腿部也會一口氣縮短，頸部幾乎消失，另外也會省略四肢的關節。

吉祥物的比例與體型多半為2.5頭身以下。身體幾乎看不出性別差異，主要以髮型或服裝表現出角色特徵。

頭部與身體幾乎一樣大，所以沒辦法畫出身體細節。眼睛所占的範圍相當大，鼻子也會省略掉。

1.5頭身的均衡度

1.5頭身的人物身體所占比例相當小,所以很難表現出性別差異。
這時四肢的粗細就顯得格外重要,請仔細觀察差異之處吧。

正面　想要區分性別時,就藉四肢的粗細表現出來吧。
手腳較大且偏方形的話,看起來就像男性;四肢
前端較細的話,看起來就像女性。

繪製1.5～2頭身時,一口
氣把眼睛畫得特別大,也
能夠強調出可愛感。

POINT

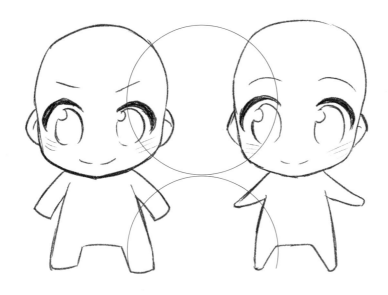

這個比例都會省略手指與腳趾的線條,藉此增加
「動漫感」,看起來也更加可愛。

側面

側面時要畫出鼻子
的高度,腹部則會
像嬰兒一樣突出。

POINT

身體會位在頭部
的正中央,位置
偏移的話,頭部
看起來會搖搖欲
墜。

仰角

仰角時男女的比例幾乎相同，而Q版畫法的仰角可省略
下巴。

俯視

俯視時男女的比例幾乎相同。由於是從上方往下看，
因此頭頂的比例會變大。

背面

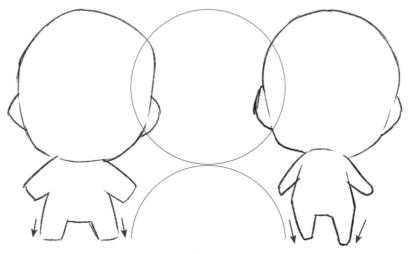

男孩的腿會往外打開，藉此表現出男性特有的活力；
女孩的腿則會往內縮，藉此表現出女性的可愛感。

Lesson 1
Q版角色的基本原則

Lesson 2
Q版人物表情

Lesson 3
Q版人物動作

Lesson 4
Q版人物角色設定

Lesson 5
Q版人物上色法

2頭身的均衡度

2頭身的四肢比1.5頭身長，但是身體沒什麼明顯的差異，因此同樣也是藉四肢粗細與
比例等表現出性別差異，兩者的概念可以說是非常相似。

正面　2頭身同樣會將女孩的四肢前端畫細，男孩的四肢則畫得較粗且呈
方形。另外，男孩的身體也會畫得較壯碩。

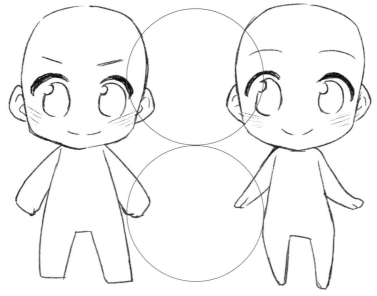

為男孩畫出線條
筆直的四肢，看
起來會顯得強而
有力。想畫出偏
中性的男孩時，
整體四肢畫細一
點即可。

女孩的左右手線
條不同，可以營
造出少女氛圍，
提升可愛感。腳
尖刻意往內縮的
話，就會散發出
俏麗的氣息。

側面

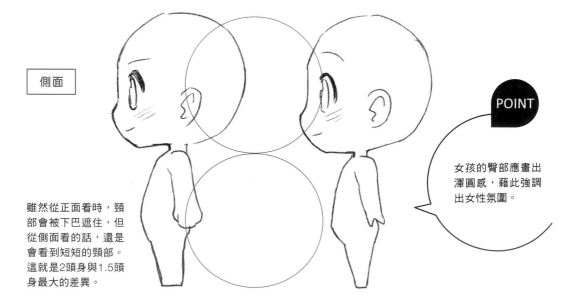

POINT

女孩的臀部應畫出
渾圓感，藉此強調
出女性氛圍。

雖然從正面看時，頸
部會被下巴遮住，但
從側面看的話，還是
會看到短短的頸部。
這就是2頭身與1.5頭
身最大的差異。

仰角

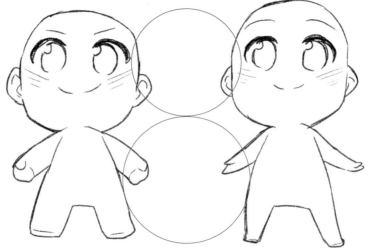

畫仰角時要特別留意男女四肢的差異，男孩的腳底必須貼緊地面。

俯視

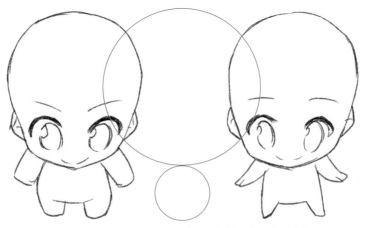

從俯視角度可以看到短短的雙腿從軀幹延伸而出，這時可看出男女的腳尖形狀不同。

背面

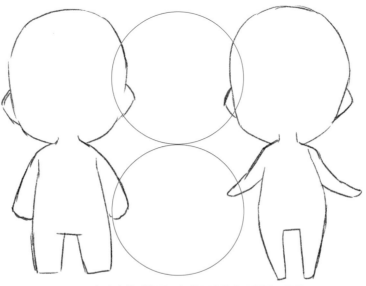

兩者的臀部大小幾乎相同，但是腳尖的方向不同，且男孩的腿可以畫粗一點。

2.5頭身的均衡度

這是描繪「Q版角色」時最好用的比例。不僅較容易搭配服裝與飾品，
還能在兼顧Q版感與角色特色之餘，顯現出可愛感。

正面　畫2.5頭身的線條時，不要畫出明顯的關節，
看起來比較可愛。

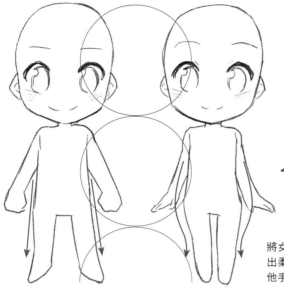

POINT

女孩的身體曲線要畫得
柔軟一點，腰部如果可
以畫出些許「內彎」的
弧線更好；男孩的身體
則應畫成直線。

將女孩子的四肢畫出些許曲線，能夠營造
出柔軟的視覺效果。另外也讓大拇指與其
他手指分開吧！腿部則應朝向內側。

四肢線條筆直且俐落，看起來就具男
孩氣息。手腕可以畫細一點，手掌同
樣可省略大部分的線條。

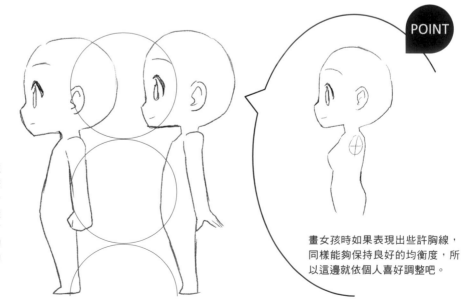

POINT

側面

腹部同樣稍微往
前突出，不要畫
成平坦狀，且身
體應打直。這樣
的線條看起來有
些像幼兒，能夠
勾勒出Q版特有的
可愛感。

畫女孩時如果表現出些許胸線，
同樣能夠保持良好的均衡度，所
以這邊就依個人喜好調整吧。

仰角

身體要畫出些許立體感。仰角時，男孩的身體分量感會比女孩還要重。

俯視

從俯視的角度來看，身體會變小。這邊要注意的是別畫得太過寫實。

背面

雙手並非擺在身體的兩側，要有微微往前伸的感覺。2.5頭身的背面圖，幾乎沒有性別上的差異。

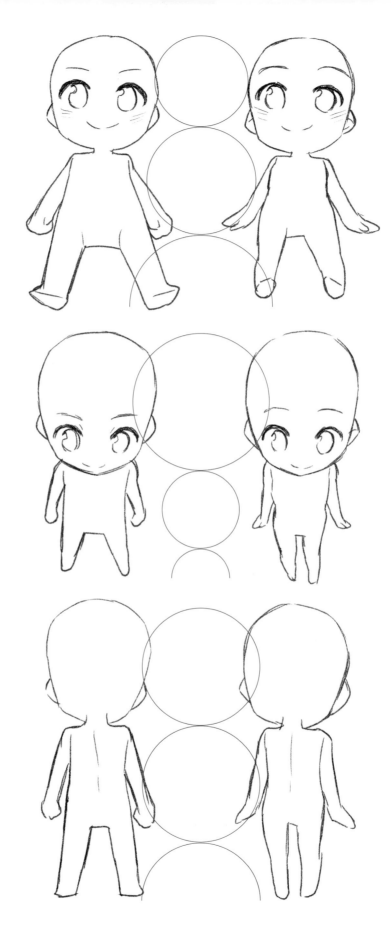

3頭身的均衡度

拉長到3頭身的時候，要為性別、年齡與體型等做出差異，發揮的空間就更大了。
這種比例能夠在維持可愛感的同時，表現出前述比例難以畫出的細節。

正面　描繪男孩時，肩寬與腰部要微微呈四方形；描繪女孩時，
則應留意身體曲線與圓潤感。

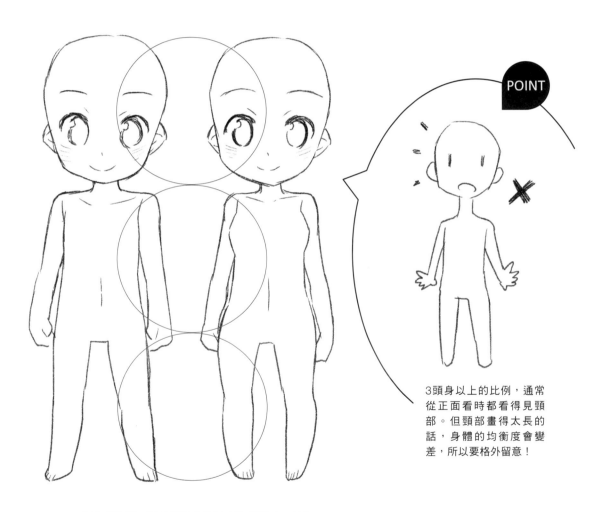

POINT

3頭身以上的比例，通常
從正面看時都看得見頸
部。但頸部畫得太長的
話，身體的均衡度會變
差，所以要格外留意！

3頭身的頭部、軀幹與腿部的長度幾乎相同。女孩
的腳尖雖然偏細，不過會表現出些許圓潤感。

Lesson 1
Q版角色的基本原則

Lesson 2
Q版人物表情

Lesson 3
Q版人物動作

Lesson 4
Q版人物角色設定

Lesson 5
Q版人物上色法

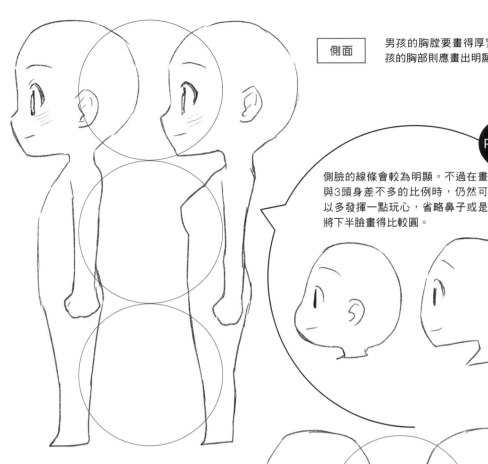

側面　男孩的胸膛要畫得厚實一點，女孩的胸部則應畫出明顯的隆起。

POINT
側臉的線條會較為明顯。不過在畫與3頭身差不多的比例時，仍然可以多發揮一點玩心，省略鼻子或是將下半臉畫得比較圓。

背面

受到肩膀曲線的影響，使頸部線條非常不明顯，這時如果將頸部畫得太長，比例看起來就會怪怪的。

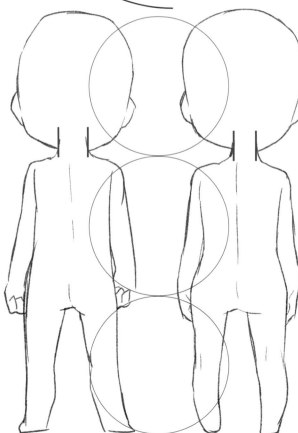

POINT
男孩的頸部比女孩略粗一點，但是將兩者的頸部畫得一樣粗也沒問題。不過如果將女孩的頸部畫得太粗的話，體態看起來會比較壯碩，所以想畫出纖細感時應特別留意這部分。

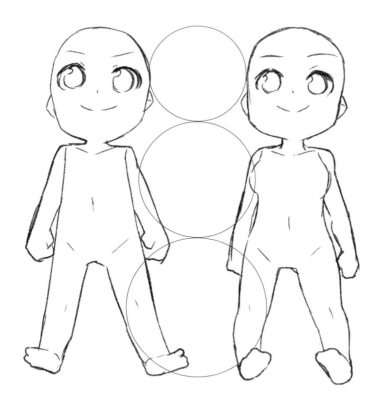

3頭身已經可以確實畫出各部位了，因此在仰角的情況下，男女臉部與身體之間的均衡度會出現大幅差異。

POINT

男孩的腰部要呈一直線，女孩則應該強調胸部與腰部線條的圓潤感。

俯視

繪製俯視角度時，同樣必須留意各部位的均衡度。另外，由於是由上往下看，因此雙腿會較短較小，五官也會集中在下方。

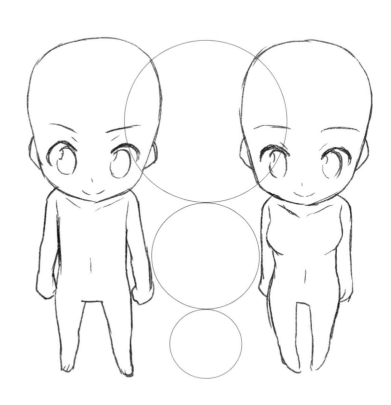

POINT

俯視的角度會使身體變小，但是仍應明確畫出男女之間的線條差異。

3頭身特有的表現關鍵

3頭身的身體描繪方式與呈現方式都較為多元化。
所以建議針對細節多下工夫,才能夠畫出貼近理想的角色。

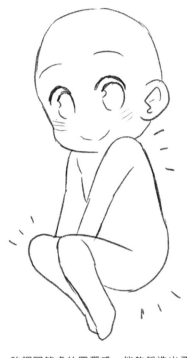

關節畫得有稜有角,用直線來表現身體會呈現出較俐落的感覺。這種畫法不僅可運用在男性角色上,還可用來描繪舉止較顯眼的角色。

強調關節處的圓潤感,能夠營造出柔軟與彈性,適合用在希望表現出可愛感或女人味時。

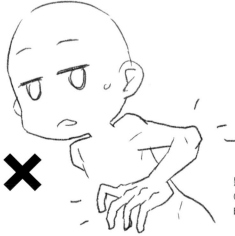

將關節畫得太過寫實的話,就會喪失Q版人物的優點。所以在繪製Q版人物時,關節其實是非常重要的關鍵。

3.5 頭身的均衡度

3.5頭身能畫的細節又大幅增加了，包括身材、表情等，所以畫出的角色更能夠表現出各自的特色。但是繪製時可別忘了自己在畫的是Q版人物。

正面 　3.5頭身看起來比3頭身以下還要寫實，所以必須留意別把細節畫得太過精細。表現出角色特性的同時，可別忘了Q版的精神。

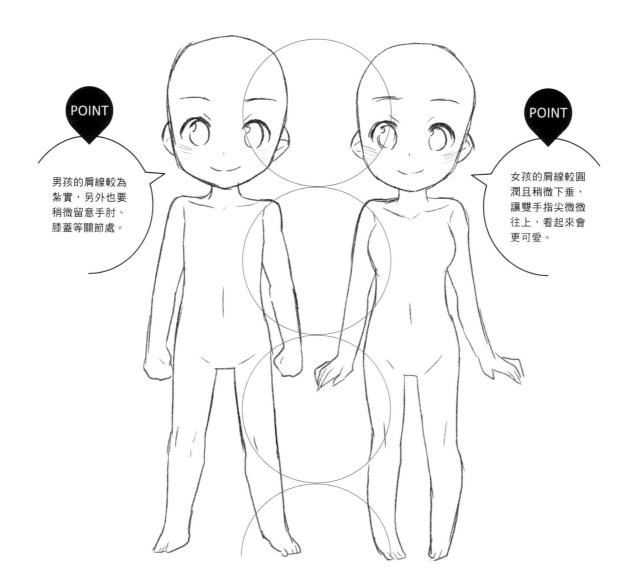

POINT

男孩的肩線較為紮實，另外也要稍微留意手肘、膝蓋等關節處。

POINT

女孩的肩線較圓潤且稍微下垂，讓雙手指尖微微往上，看起來會更可愛。

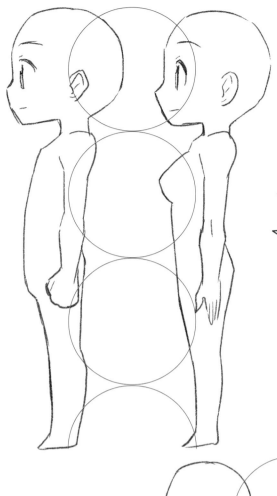

側面

繪製側面時應留意背部、腰部與臀部一帶的線條。

POINT

讓腳掌平貼於地面的同時，也要留意此處的比例是否均衡，如此看起來就會較為寫實。

背面

男女人物的背部寬度不同。雖然3.5頭身會畫出頸部，不過畫短一點也沒關係。

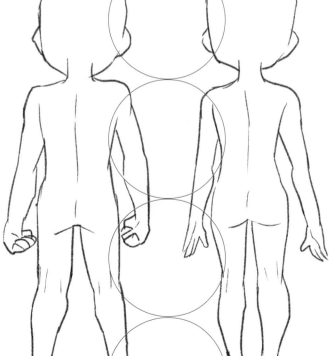

POINT

要將關節畫得明顯一點，膝蓋後方也要畫點線條。

仰角　由於3.5頭身的四肢較修長，因此仰角與俯視的比例都會大幅
改變，這時應多留意膝蓋的繪製方式。

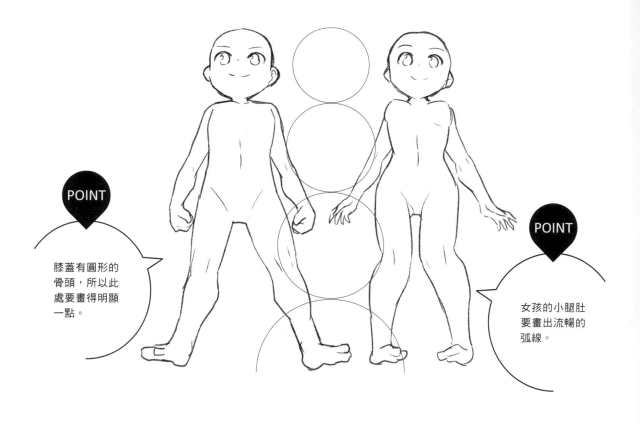

POINT

膝蓋有圓形的
骨頭，所以此
處要畫得明顯
一點。

POINT

女孩的小腿肚
要畫出流暢的
弧線。

俯視　俯視圖中的○愈接近腳尖，尺寸就愈小。這裡請跟著○的比例
畫畫看吧。

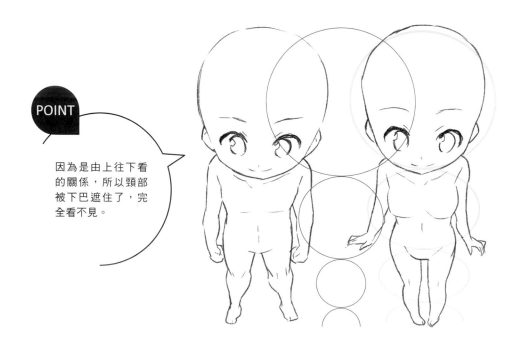

POINT

因為是由上往下看
的關係，所以頸部
被下巴遮住了，完
全看不見。

Lesson 1
Q版角色的基本原則

Lesson 2
Q版人物表情

Lesson 3
Q版人物動作

Lesson 4
Q版人物角色設定

Lesson 5
Q版人物上色法

3.5 頭身特有的表現關鍵

隨著身形愈來愈修長，人物乍看之下會不像Q版，
這時只要懂得善用各種姿勢，就會發現3.5頭身的運用範圍其實很廣。

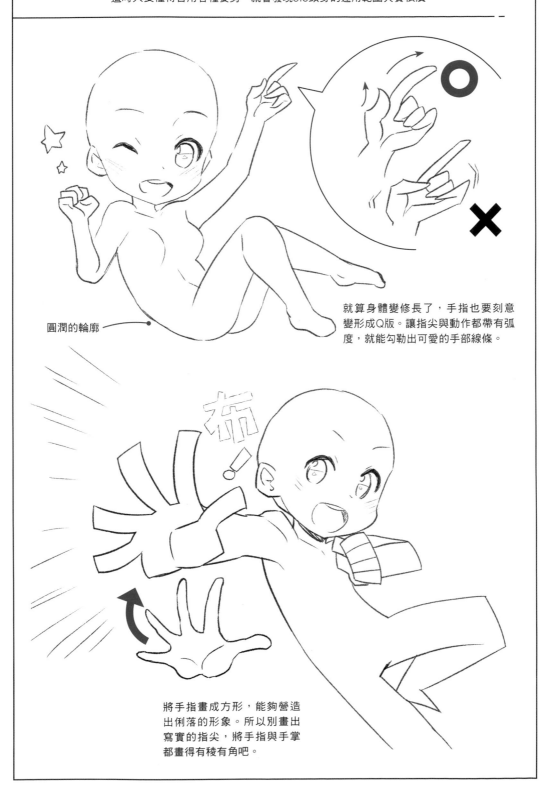

圓潤的輪廓

就算身體變修長了，手指也要刻意
變形成Q版。讓指尖與動作都帶有弧
度，就能勾勒出可愛的手部線條。

將手指畫成方形，能夠營造
出俐落的形象。所以別畫出
寫實的指尖，將手指與手掌
都畫得有稜有角吧。

4 頭身的均衡度

這是本書介紹的比例中，最修長的一種。能夠輕易畫出性別差異與人物特色，
還能表現出各式各樣的情緒，可活用的領域相當廣泛。

正面　這是很容易表現出性別、年齡與個性等的比例，同時還能夠兼具
Q版獨特的可愛感。

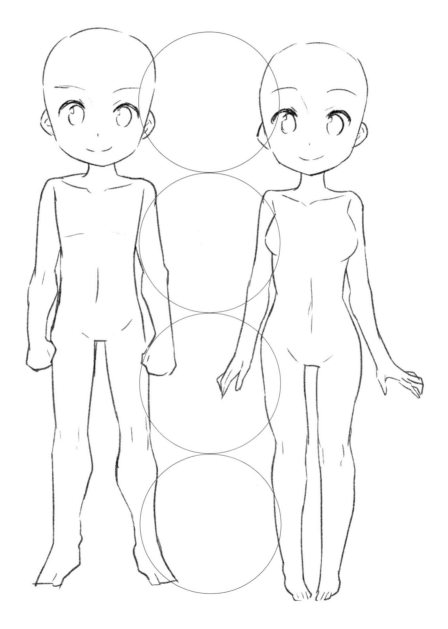

四肢比例與6～8頭身幾乎相同，所以算是比較好畫的Q版比例。
畫女孩時同樣要特別留意腰線。

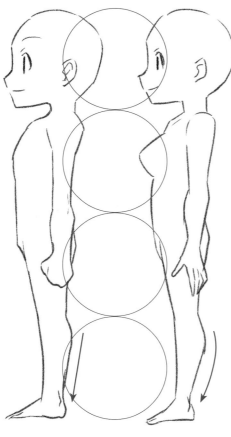

Lesson 1
Q版角色的基本原則

Lesson 2
Q版人物表情

Lesson 3
Q版人物動作

Lesson 4
Q版人物角色設定

Lesson 5
Q版人物上色法

側面

略帶立體感的手腳與關節線條，能夠進一步透露出角色特徵。畫4頭身時如果太過簡化四肢的線條，看起來會有些怪怪的。

POINT

藉由小腿肚的圓潤度與腳踝的粗細，表現出性別差異。

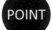

背面

背部中心應畫出直線，藉此強調出脊椎。另外也應畫出肩胛骨的線條。

POINT

這裡應將線條畫得寫實一點：男孩應強調肩胛骨根部的線條，女孩則應強調臀部的輪廓。

仰角 | 4頭身的特徵之一，就是在仰角與俯視時，身體比例的變化非常大。
這邊請畫出具有動態感的小腿線條。

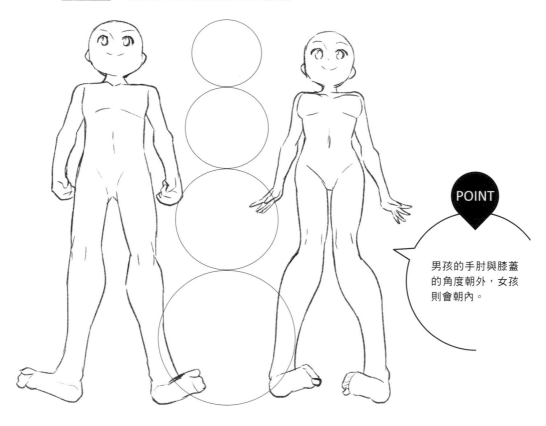

POINT

男孩的手肘與膝蓋
的角度朝外，女孩
則會朝內。

俯視 | 俯視時必須特別強調胸線，並應畫出鎖骨。基本上女孩的胸部要畫
大一點，但是實際尺寸仍應依角色而異。

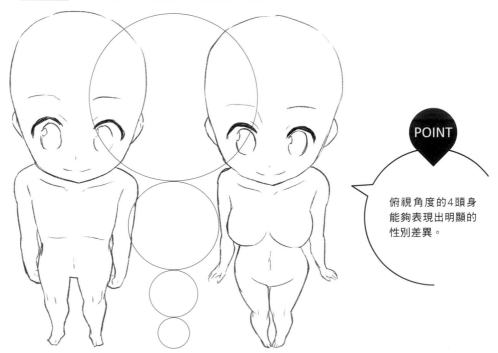

POINT

俯視角度的4頭身
能夠表現出明顯的
性別差異。

側臉	4頭身的側臉可依畫風呈現出豐富變化，只要多留意鼻子、下巴、嘴巴與輪廓等，就能夠拓寬表現的幅度。

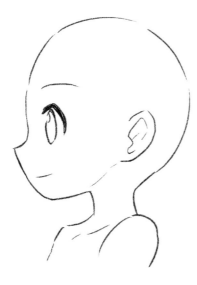

基本側臉。嘴巴會畫在臉部輪廓的內側，下巴較為圓潤，能夠表現出Q版人物特有的可愛感。

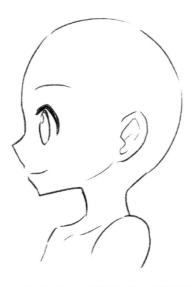

嘴巴線條與臉部輪廓相連。如果畫出與基本側臉相同的臉部輪廓，整張臉的線條會顯得鬆散，因此鼻尖到下巴之間的線條要微微往內縮。

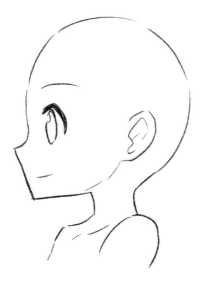

這是下巴往前突出的表情，會同時散發出可愛感與帥氣感。很適合用來描繪男主角，以及與其互相抗衡的角色。

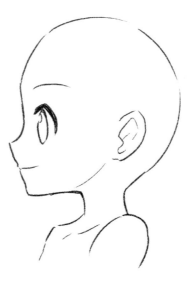

確實地畫出鼻子與嘴巴的線條，會營造出優雅的氛圍。不過如果沒有調整好整體構圖的均衡度，會使線條看起來不夠安定。

不同體格的畫法

除了臉部以外，體格也是表現出人物特色的重要元素。接下來將依2頭身與4頭身，
分別介紹肥胖型、纖瘦型、肌肉型、性感型等不同體格的畫法。

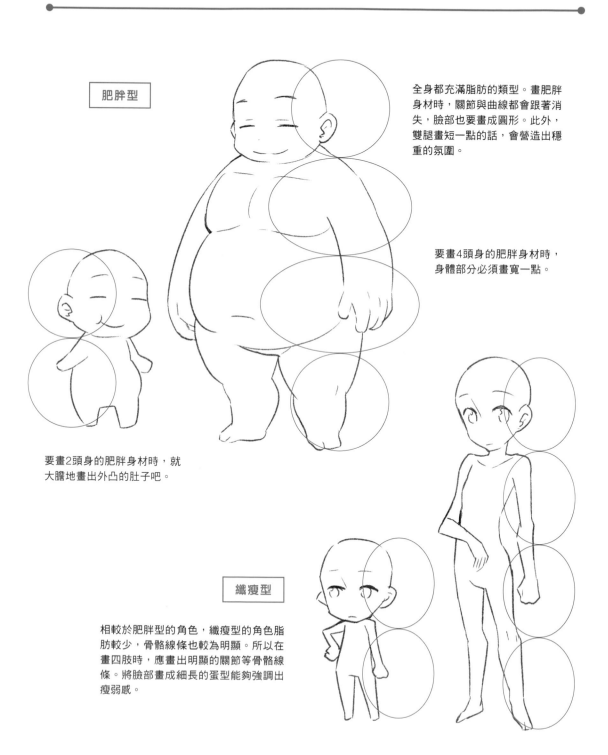

肥胖型

全身都充滿脂肪的類型。畫肥胖身材時，關節與曲線都會跟著消失，臉部也要畫成圓形。此外，雙腿畫短一點的話，會營造出穩重的氛圍。

要畫4頭身的肥胖身材時，身體部分必須畫寬一點。

要畫2頭身的肥胖身材時，就大膽地畫出外凸的肚子吧。

纖瘦型

相較於肥胖型的角色，纖瘦型的角色脂肪較少，骨骼線條也較為明顯。所以在畫四肢時，應畫出明顯的關節等骨骼線條。將臉部畫成細長的蛋型能夠強調出瘦弱感。

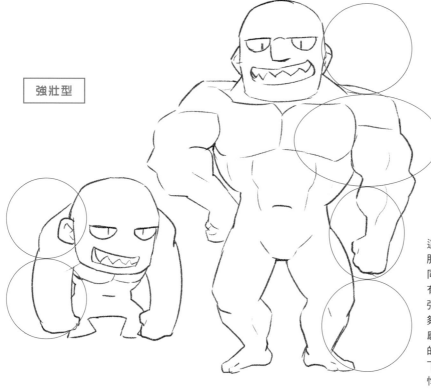

強壯型

這時應強調肌肉。與肥胖型角色最大的不同，在於關節周邊沒有多餘的脂肪。因此強調關節的話，就能夠營造出肌肉結實的感覺。畫出偏四角型的臉部線條及略大的下巴，就能勾勒出強悍健壯的氛圍。

性感型

性感＝豐滿的肉體，因此性感的角色會比一般女性角色擁有更加圓潤的線條，同時也應增加胸部與臀部的分量感。表情可搭配勾引異性的媚眼，並擺出強調身材曲線的姿勢。

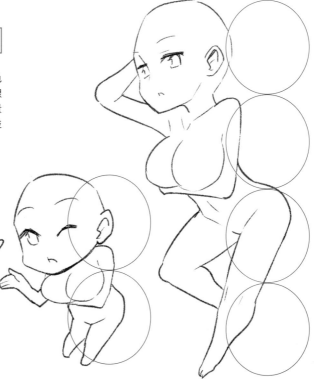

不同髮型的畫法

想要展現出各人物的特色時，髮型同樣是一大重要元素。其中尤以少女漫畫最為重視，
要說該領域是用髮型區分角色一點也不誇張。以下將介紹幾種具代表性的畫法。

男孩的髮型

這是沒特別做過造型的髮型，適合
個性認真或較懦弱的主角。有時也
可透過服裝搭配營造出都會氣息。

常見的刺蝟頭。畫瀏海時要呈現往上拉起
的感覺，如此一來能夠使角色更加活潑，
更像個主角。

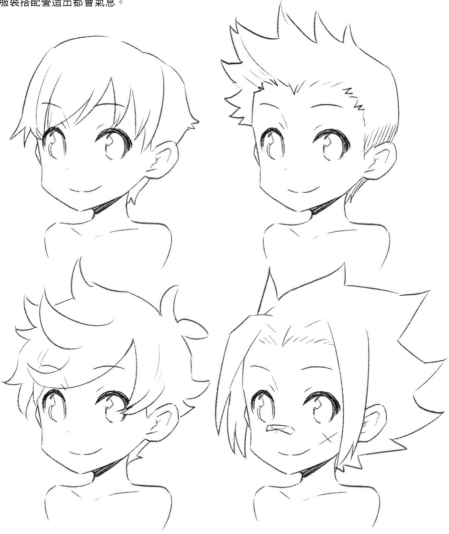

略帶亂翹感的主角髮型，適合打扮時髦且個性
纖細的男孩、特殊能力系或個性有些四次元的
角色。

適合熱血系的主角，瀏海與後腦勺的頭髮都強
調帶刺感。在臉部加上傷痕或OK繃等視覺重
點，就會更有Q版的感覺。

女孩的髮型

這是沒特別做過造型的髮型，繪製時要強調清爽感。畫得蓬鬆就會散發出輕盈的氛圍；形成毛束則會使整體顯得較為沉重。

波浪髮型。要比一般更強調捲度，才會適合Q版體型。也可以在頭頂附近綁成一束馬尾。

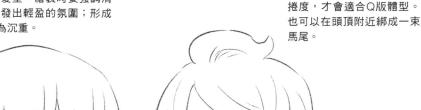

雙馬尾搭配蝴蝶結髮飾。由於這個飾品能夠突顯特色，因此必須畫得明顯一點。另外也可以針對髮量或長度做變化。

乍看土氣的三股辮，放在Q版人物身上時，同樣能夠表現出明顯的特色。搭配眼鏡或雀斑的話也很可愛！

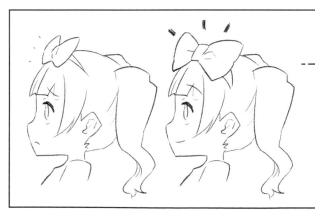

髮飾也要畫得像Q版！！

將蝴蝶結等能夠表現出特色的配件畫得大一點，就可以強調角色的個性。因此有這類特色飾品時就養成放大的習慣吧！有些角度會較難看見特色飾品，也可藉由調整飾品的角度，讓人從側面也看得見。

不同年齡的臉部差異

繪製有劇情的作品時，絕對少不了主角身邊的配角群。
由於Q版畫法會讓所有角色看起來都很年輕，因此必須更加留意成人與兒童間的差異。

成人 | 描繪成人角色時，雖然畫的是Q版，仍應努力表現出隨著年齡增長所產生的「歷練感」與「韻味」。

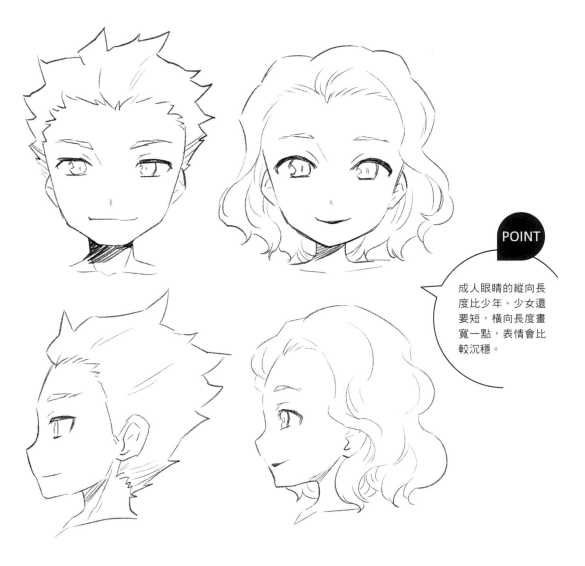

POINT

成人眼睛的縱向長度比少年、少女還要短，橫向長度畫寬一點，表情會比較沉穩。

描繪成年男性時，眼睛的位置要比少年高，臉部線條要更加剛毅，側臉的鼻梁也要更加明顯。

描繪成年女性時，眼睛的位置要比少女略高。嘴唇增加一點厚度（塗上口紅等）的話，就會顯得更加成熟。

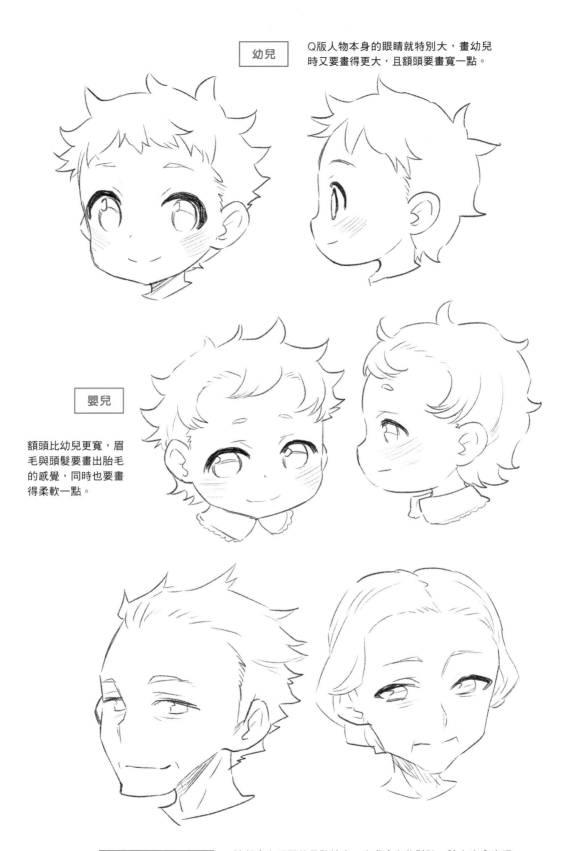

幼兒

Q版人物本身的眼睛就特別大，畫幼兒時又要畫得更大，且額頭要畫寬一點。

嬰兒

額頭比幼兒更寬，眉毛與頭髮要畫出胎毛的感覺，同時也要畫得柔軟一點。

老爺爺、老奶奶

臉部會有明顯的骨骼輪廓，皮膚會有些鬆弛，臉上也會出現皺紋。這時可在眼皮附近畫出紋路，眼睛也不要睜得太開。

Lesson 1
Q版角色的基本原則

Lesson 2
Q版人物表情

Lesson 3
Q版人物動作

Lesson 4
Q版人物角色設定

Lesson 5
Q版人物上色法

貓耳與兔耳

這裡要介紹的是長有貓耳、兔耳等動物耳朵的角色。並非只要畫上耳朵就好，還必須讓耳朵與頭部、頭髮漂亮地融合在一起，另外還要以Q版特有的方式展現出特色。

貓耳角色通常會設定成善變又極富野性的個性。耳朵畫尖一點，看起來會更有精神。

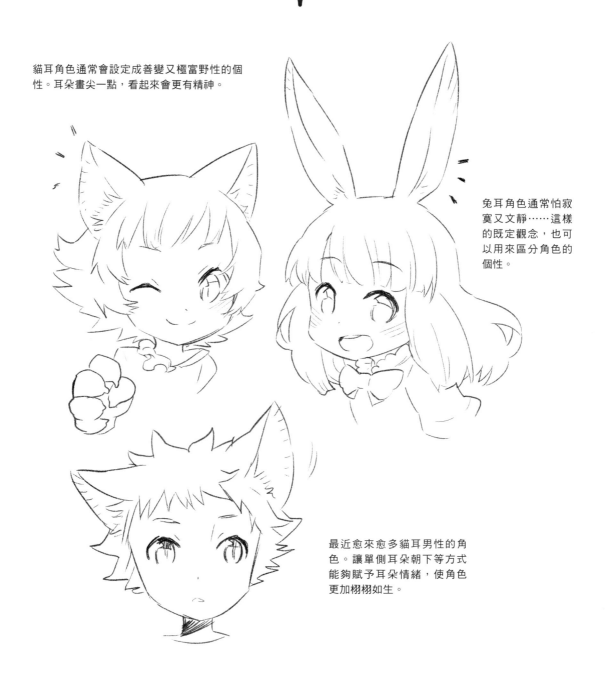

兔耳角色通常怕寂寞又文靜……這樣的既定觀念，也可以用來區分角色的個性。

最近愈來愈多貓耳男性的角色。讓單側耳朵朝下等方式能夠賦予耳朵情緒，使角色更加栩栩如生。

Lesson 2

Q版人物表情

喜悅的表情

喜悅的表情是Q版人物表情的基礎，在設計時請多發揮巧思，畫得可愛一點吧。
此外，如果能夠事先依人物個性想好表情差異的話，後續的作業也會輕鬆許多。

有點開心　　嘴角微微上揚就能呈現出有點開心的表情，這時眉毛也可
畫成往下的平緩弧線。

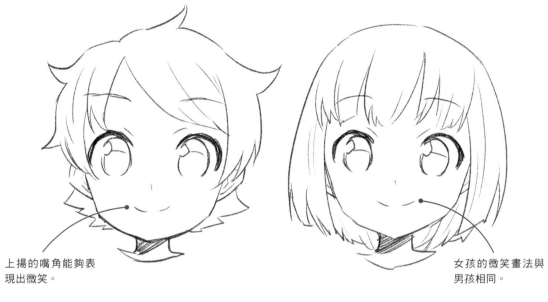

上揚的嘴角能夠表
現出微笑。

女孩的微笑畫法與
男孩相同。

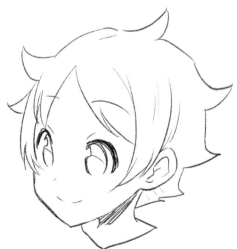

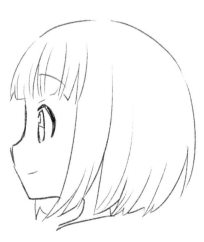

臉朝著某個方向時，反方向的
嘴角就要畫長一點。

畫側臉時，就算嘴巴的線條離臉部
輪廓有點遠，看起來也相當自然。

Lesson 1
Q版角色的基本原則

Lesson 2
Q版人物表情

Lesson 3
Q版人物動作

Lesson 4
Q版人物角色設定

Lesson 5
Q版人物上色法

非常開心

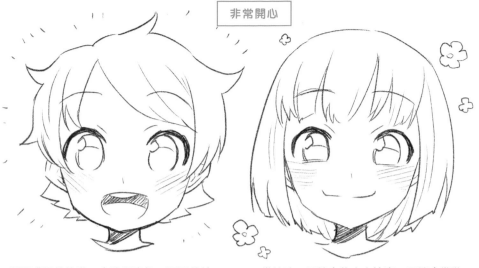

張開嘴巴就能進一步強調喜悅。下唇的線可以畫細一點，彷彿在接近下巴時就自然而然消失般。微微露出前排牙齒，看起來會更加可愛。

微笑時，唇線會往左右拉寬，兩端會微微上揚。除了嘴巴之外，眼睛也要畫出微微瞇起的感覺。另外也可以在背景部分加上花朵。

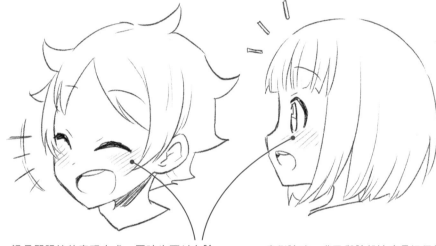

這是閉眼笑的表現方式，同時也可以在臉部附近畫上效果線。臉頰畫上斜線，可以表現出笑到臉紅的感覺，不過這種表現方式在國外好像行不通。

畫側臉時，嘴巴與臉部輪廓最好保持一點距離比較好畫。在角色附近畫出3條細線，可以表現出「突然意識到某事後所露出的喜悅」。

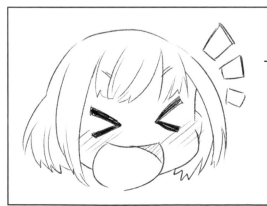

將五官畫大一點，表現出人物情緒

雖然近來不常看見這種畫法，不過將五官放大到快要超出臉部輪廓，更能表現出Q版人物的情緒。當然也可以在合理的範圍內誇大Q版人物表情，像這樣極端的表現方式，更能輕易引發讀者的共鳴。

憤怒的表情

要表現出憤怒時，關鍵在於大幅改變眉毛形狀與嘴型，
如果再加上姿勢與手部動作的話，就能夠更輕易表現出憤怒的情緒了。

有點煩躁　表現憤怒時，變化最劇烈的就是眉毛了。當角色個性較強悍時，眉毛就要往上；個性較懦弱的角色，眉毛則要往下。唇線也要微微畫成ㄟ字型。

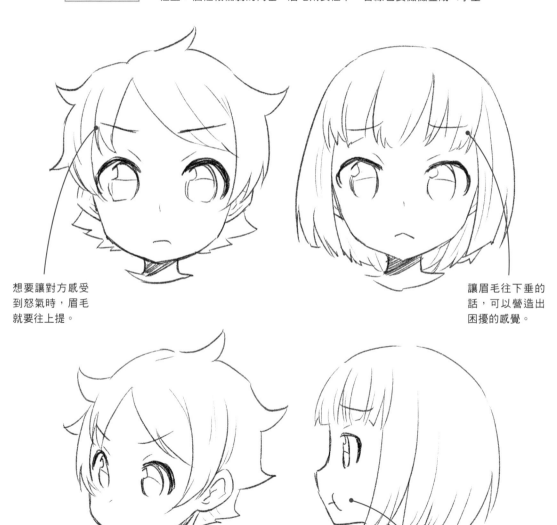

想要讓對方感受
到怒氣時，眉毛
就要往上提。

讓眉毛往下垂的
話，可以營造出
困擾的感覺。

唇線斜向彎曲，同樣可以表現出不
悅的情緒。

臉頰鼓起會散發出鬧彆扭的
感覺，看起來相當可愛！

Lesson 1
Q版角色的基本原則

Lesson 2
Q版人物表情

Lesson 3
Q版人物動作

Lesson 4
Q版人物角色設定

Lesson 5
Q版人物上色法

憤怒、煩躁

眉毛與眼睛都會出現大幅度的變形。而畫在臉部附近的情緒符號，正是Q版畫法特有的表現手法。

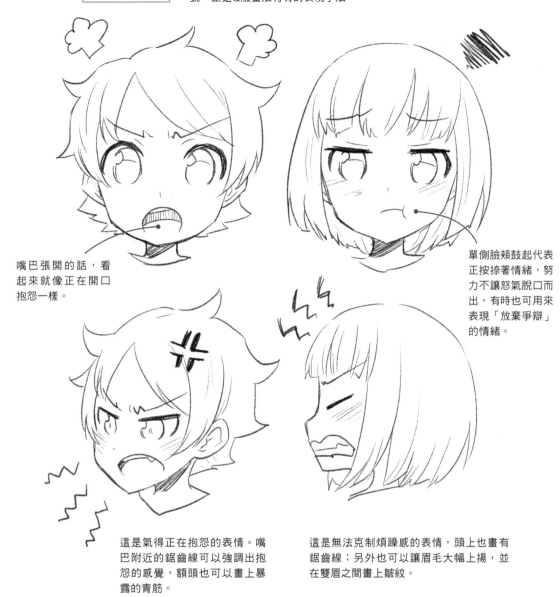

嘴巴張開的話，看起來就像正在開口抱怨一樣。

單側臉頰鼓起代表正按捺著情緒，努力不讓怒氣脫口而出，有時也可用來表現「放棄爭辯」的情緒。

這是氣得正在抱怨的表情。嘴巴附近的鋸齒線可以強調出抱怨的感覺，額頭也可以畫上暴露的青筋。

這是無法克制煩躁感的表情，頭上也畫有鋸齒線；另外也可以讓眉毛大幅上揚，並在雙眉之間畫上皺紋。

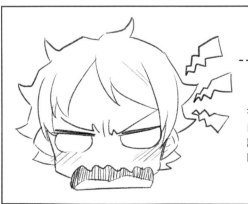

五官畫大一點，也能夠表現出強烈的怒氣

有時候為了表現出強烈的怒氣就只會畫眼白，不會畫出黑眼珠，如此一來就能夠強調氣到失去理智的感覺。另外也可以將嘴巴畫成鋸齒狀，並超出臉部輪廓。

哀傷的表情

很多人都以為「哀傷＝流淚」，其實不是只有眼淚能夠表現出哀傷。例如只要稍稍調整
眉毛的畫法，便能輕易改變角色給人的感覺。此外，淚水的描繪方式同樣五花八門。

沮喪 | 將眉毛畫成往下的弧線，就能夠營造出困擾的感覺。嘴巴也應畫小一點，呈現出無力感。在眼皮上方畫上小小的線條可以增添無奈感。

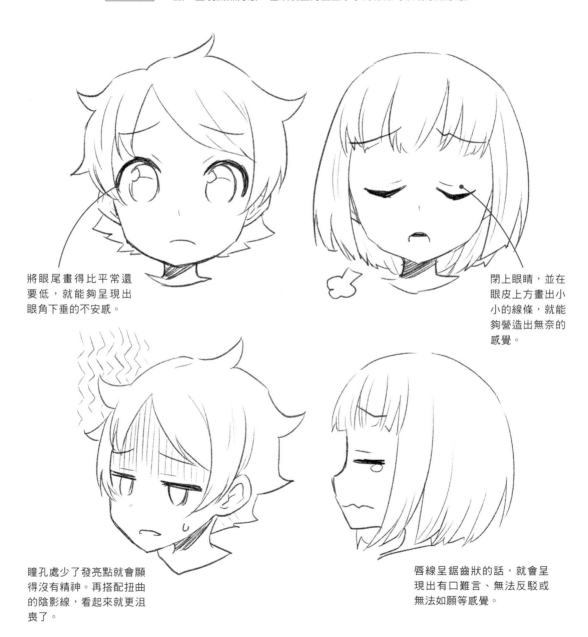

將眼尾畫得比平常還要低，就能夠呈現出眼角下垂的不安感。

閉上眼睛，並在眼皮上方畫出小小的線條，就能夠營造出無奈的感覺。

瞳孔處少了發亮點就會顯得沒有精神。再搭配扭曲的陰影線，看起來就更沮喪了。

唇線呈鋸齒狀的話，就會呈現出有口難言、無法反駁或無法如願等感覺。

哭泣

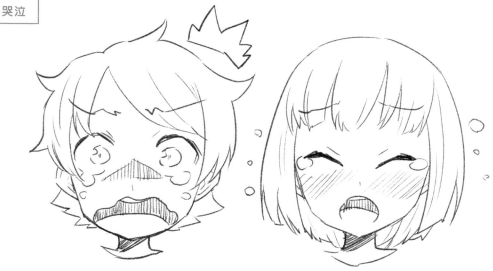

在流淚方式上多下點工夫，就能夠營造出角色的個性。除了顆粒狀的眼淚外，也可畫成線狀表現出「淚流不止」。

Q版人物在哭泣時，也可以讓豆大的淚珠往周邊灑落。藉由臉上的斜線表現出哭紅臉的感覺，就能夠讓角色哭得比較可愛。

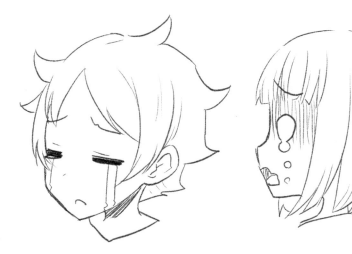

Q 版人物特有的誇張哭法

要表現出崩潰哭法時，可以盡情地畫出大把的淚水。省略鼻子、畫出大量斜線，使臉部呈現漲紅的感覺。不過也要注意別畫得太過火，否則會讓角色失去原本的特質。

喜悅的呈現方式

接下來要介紹的是搭配表情與肢體動作表現出情緒的方式。
「喜悅」可以透過手腳的伸展方式、身體等表現出來，此外，動作也會依性別而異。

2 頭身

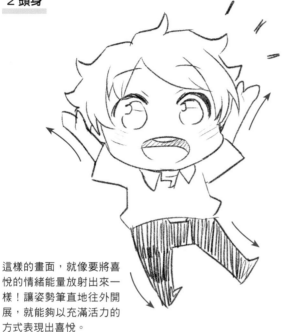

這樣的畫面，就像要將喜悅的情緒能量放射出來一樣！讓姿勢筆直地往外開展，就能夠以充滿活力的方式表現出喜悅。

四肢併攏會呈現出較內斂的喜悅。同時搭配微笑的表情與朝上的視線，會使角色顯得較為可愛。

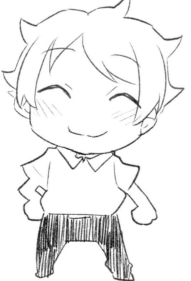
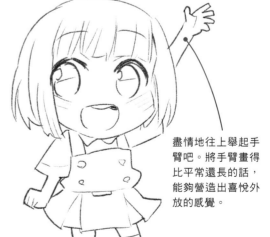

在臉頰畫上斜線能夠營造出藏不住喜悅的感覺，這時也讓嘴角揚起微笑吧。

盡情地往上舉起手臂吧。將手臂畫得比平常還長的話，能夠營造出喜悅外放的感覺。

4 頭身

身形較長時，讓手腳打直或是握緊拳頭都能夠表現出喜悅。讓單手或單腳大幅度擺動的話，看起來就更有活力了。

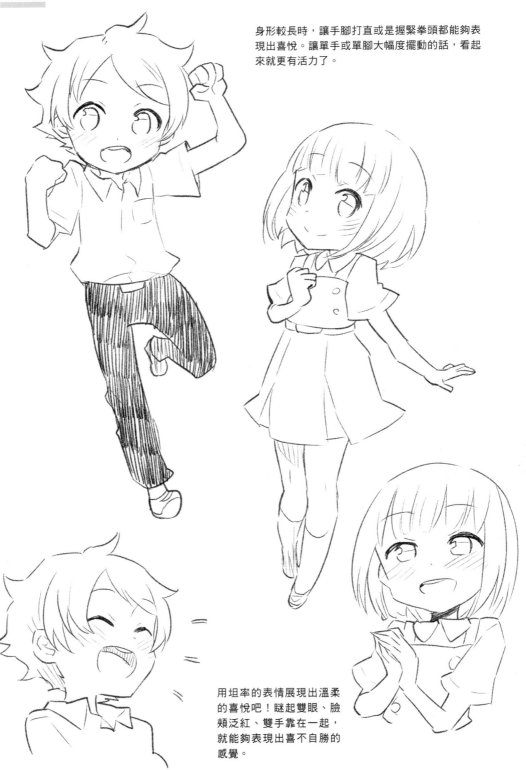

用坦率的表情展現出溫柔的喜悅吧！瞇起雙眼、臉頰泛紅、雙手靠在一起，就能夠表現出喜不自勝的感覺。

Lesson 1
Q版角色的基本原則

Lesson 2
Q版人物表情

Lesson 3
Q版人物動作

Lesson 4
Q版人物角色設定

Lesson 5
Q版人物上色法

狂喜的呈現方式

Q版畫法特有的豐富表達方式，可說是最能夠表現出狂喜的方式。
就算是正常比例的畫風也很常用Q版來表現狂喜，藉此強調出高漲的情緒。

2 頭身

用全身的肢體語言表現出喜悅的情緒。讓四肢往不同方向伸展會顯得活力充沛，當然也可以讓雙眼緊緊閉起！

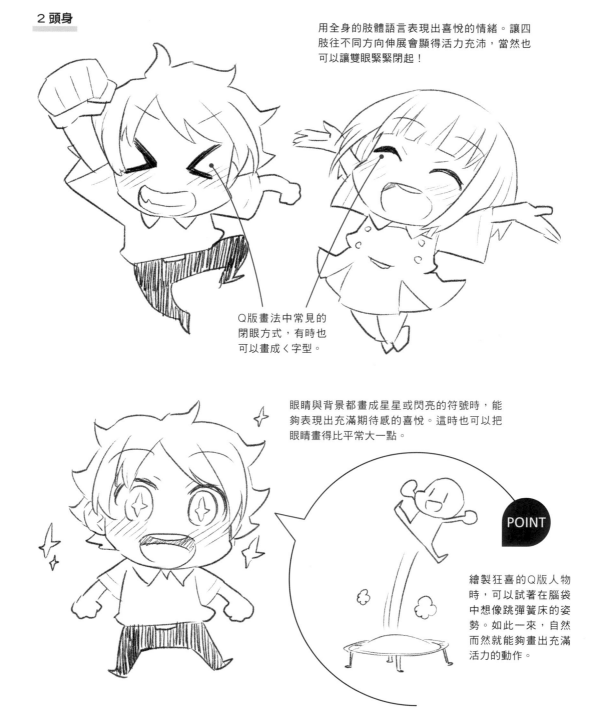

Q版畫法中常見的閉眼方式，有時也可以畫成く字型。

眼睛與背景都畫成星星或閃亮的符號時，能夠表現出充滿期待感的喜悅。這時也可以把眼睛畫得比平常大一點。

POINT

繪製狂喜的Q版人物時，可以試著在腦袋中想像跳彈簧床的姿勢。如此一來，自然而然就能夠畫出充滿活力的動作。

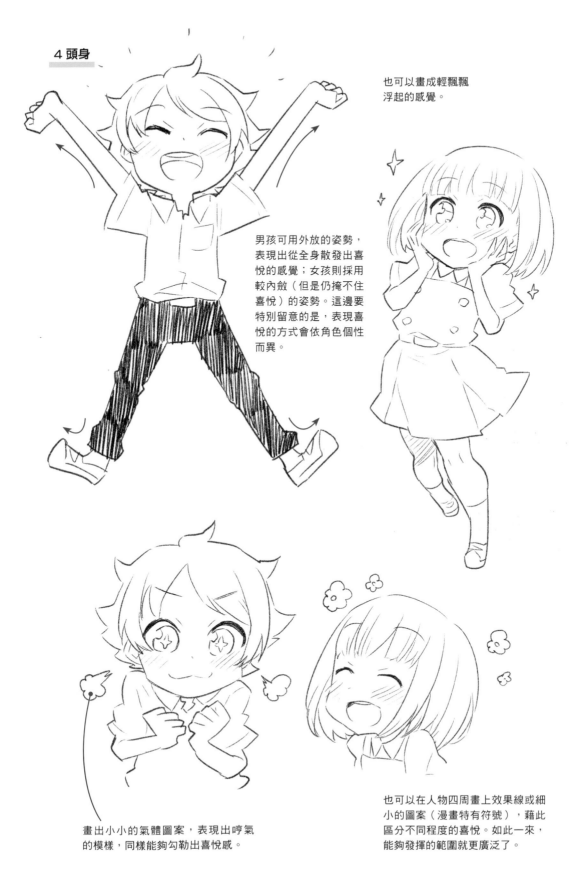

4 頭身

也可以畫成輕飄飄
浮起的感覺。

男孩可用外放的姿勢，
表現出從全身散發出喜
悅的感覺；女孩則採用
較內斂（但是仍掩不住
喜悅）的姿勢。這邊要
特別留意的是，表現喜
悅的方式會依角色個性
而異。

畫出小小的氣體圖案，表現出哼氣
的模樣，同樣能夠勾勒出喜悅感。

也可以在人物四周畫上效果線或細
小的圖案（漫畫特有符號），藉此
區分不同程度的喜悅。如此一來，
能夠發揮的範圍就更廣泛了。

Lesson 1
Q版角色的基本原則

Lesson 2
Q版人物表情

Lesson 3
Q版人物動作

Lesson 4
Q版人物角色設定

Lesson 5
Q版人物上色法

憤怒的呈現方式

用全身動作表達出憤怒。較內斂的憤怒可以用雙臂交叉表現，外顯的憤怒
則可將手叉在腰間。另外，讓角色做出揮動雙臂等動作，同樣很有Q版的風格。

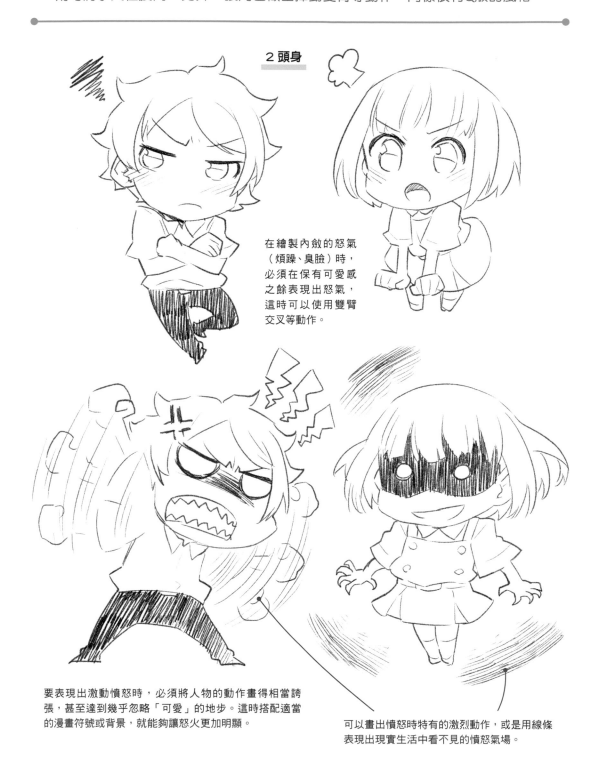

2頭身

在繪製內斂的怒氣
（煩躁、臭臉）時，
必須在保有可愛感
之餘表現出怒氣，
這時可以使用雙臂
交叉等動作。

要表現出激動憤怒時，必須將人物的動作畫得相當誇
張，甚至達到幾乎忽略「可愛」的地步。這時搭配適當
的漫畫符號或背景，就能夠讓怒火更加明顯。

可以畫出憤怒時特有的激烈動作，或是用線條
表現出現實生活中看不見的憤怒氣場。

4 頭身

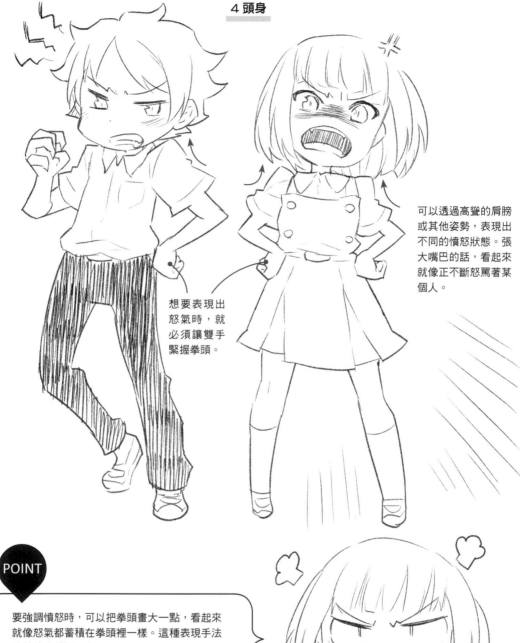

可以透過高聳的肩膀或其他姿勢,表現出不同的憤怒狀態。張大嘴巴的話,看起來就像正不斷怒罵著某個人。

想要表現出怒氣時,就必須讓雙手緊握拳頭。

POINT

要強調憤怒時,可以把拳頭畫大一點,看起來就像怒氣都蓄積在拳頭裡一樣。這種表現手法格外適合戰鬥系角色。

就算人物整體的變形幅度非常誇張,只要搭配臉頰鼓起等表情,就能夠營造出可愛感。這時可以把眼眶畫大一點,並將瞳孔畫成點狀。

哀傷的呈現方式

該怎麼用全身表現出哀傷呢？表現出的動作會依承受的哀傷型態而異，例如「大受打擊」、「哭泣」、「垂頭喪氣」等，接著就來認識幾種表現出哀傷的方式吧。

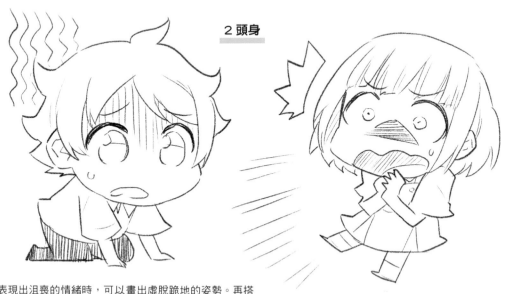

2 頭身

要表現出沮喪的情緒時，可以畫出虛脫跪地的姿勢。再搭配虛弱無力的波浪線，效果就會更上一層樓。

要表現出遭受打擊的狀態時，可以把身體畫得很僵硬，看起來就像嚇到動彈不得一樣。此外，將瞳孔畫小一點的話，就能夠藉由眼神使角色看起來更驚慌。

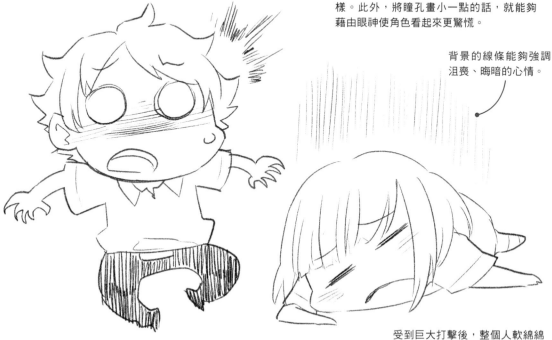

背景的線條能夠強調沮喪、晦暗的心情。

讓大大的眼睛只剩下眼白也是一種表現手法，特別適合用在因打擊而失神的模樣。將嘴巴畫在側邊而非中央，看起來更具動態感。

受到巨大打擊後，整個人軟綿綿地趴在地上，彷彿融化一般。

Lesson 1
Q版角色的基本原則

Lesson 2
Q版人物表情

Lesson 3
Q版人物動作

Lesson 4
Q版人物角色設定

Lesson 5
Q版人物上色法

4 頭身

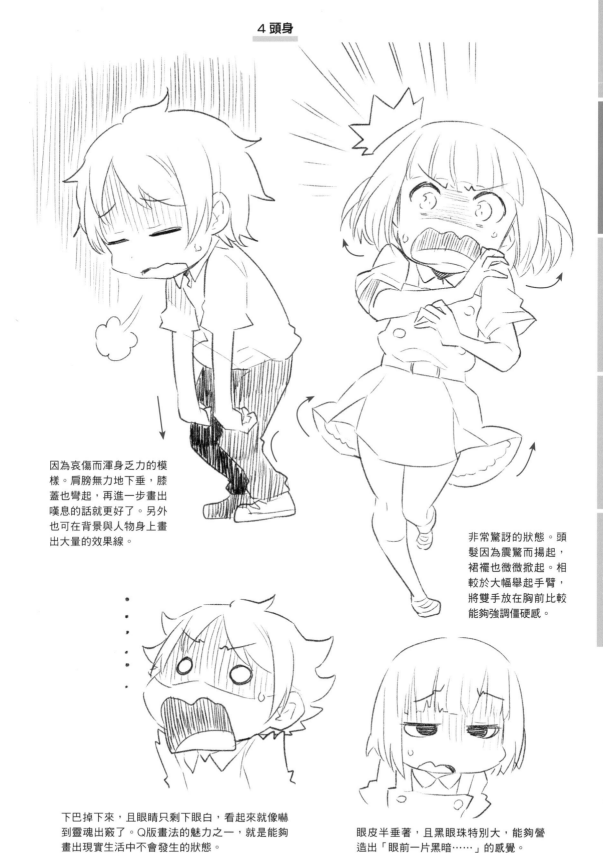

因為哀傷而渾身乏力的模樣。肩膀無力地下垂，膝蓋也彎起，再進一步畫出嘆息的話就更好了。另外也可在背景與人物身上畫出大量的效果線。

非常驚訝的狀態。頭髮因為震驚而揚起，裙襬也微微掀起。相較於大幅舉起手臂，將雙手放在胸前比較能夠強調僵硬感。

下巴掉下來，且眼睛只剩下眼白，看起來就像嚇到靈魂出竅了。Q版畫法的魅力之一，就是能夠畫出現實生活中不會發生的狀態。

眼皮半垂著，且黑眼珠特別大，能夠營造出「眼前一片黑暗……」的感覺。

淚水的呈現方式

流淚的場面同樣相當多元化,例如:按捺不住悲傷所流出的淚水、悔恨的淚水、
男子漢的淚水等,適當搭配全身的動作就能表現出更豐富的情緒。

2 頭身

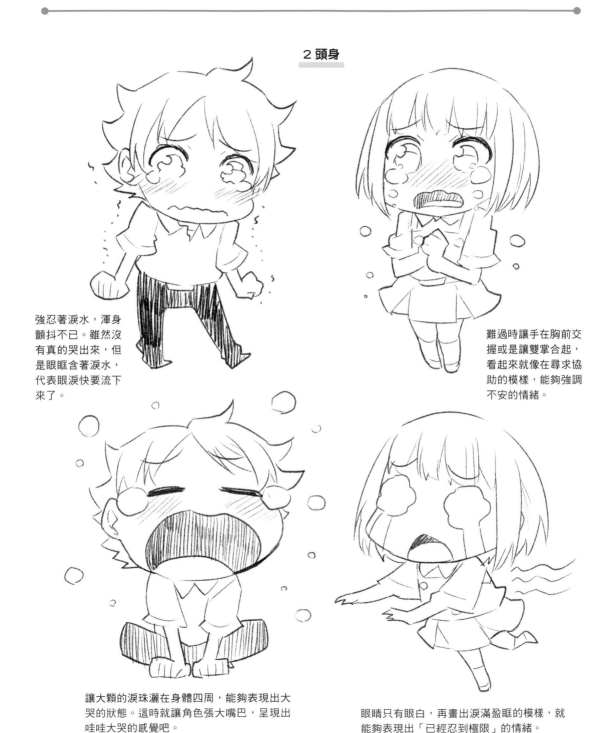

強忍著淚水,渾身
顫抖不已。雖然沒
有真的哭出來,但
是眼眶含著淚水,
代表眼淚快要流下
來了。

難過時讓手在胸前交
握或是讓雙掌合起,
看起來就像在尋求協
助的模樣,能夠強調
不安的情緒。

讓大顆的淚珠灑在身體四周,能夠表現出大
哭的狀態。這時就讓角色張大嘴巴,呈現出
哇哇大哭的感覺吧。

眼睛只有眼白,再畫出淚滿盈眶的模樣,就
能夠表現出「已經忍到極限」的情緒。

Lesson 1
Q版角色的基本原則

Lesson 2
Q版人物表情

Lesson 3
Q版人物動作

Lesson 4
Q版人物角色設定

Lesson 5
Q版人物上色法

4 頭身

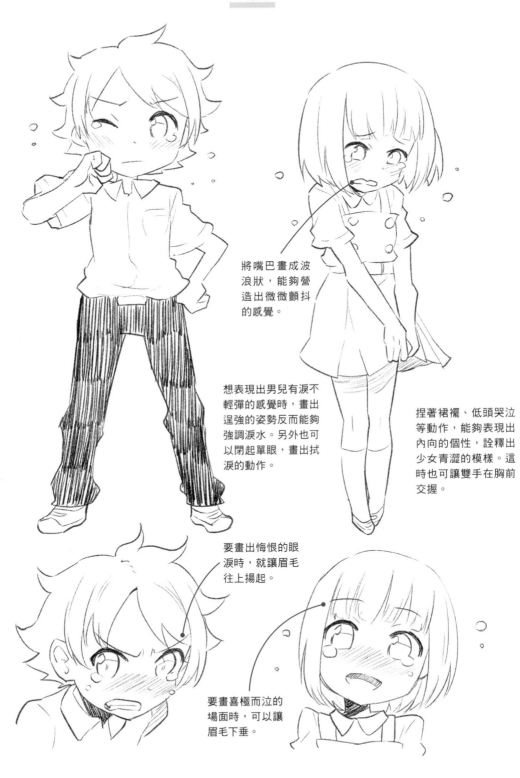

將嘴巴畫成波浪狀，能夠營造出微微顫抖的感覺。

想表現出男兒有淚不輕彈的感覺時，畫出逞強的姿勢反而能夠強調淚水。另外也可以閉起單眼，畫出拭淚的動作。

捏著裙襬、低頭哭泣等動作，能夠表現出內向的個性，詮釋出少女青澀的模樣。這時也可讓雙手在胸前交握。

要畫出悔恨的眼淚時，就讓眉毛往上揚起。

要畫喜極而泣的場面時，可以讓眉毛下垂。

無論憤怒還是喜悅，都可能流下淚水。所以未必只有在悲傷的場面才能畫出眼淚，將其有效運用於各種畫面，能夠表現出更生動的情緒。

其他情緒呈現方式

前面介紹了「喜悅」、「哀傷」、「憤怒」等代表性的情感，
但是人類的情感可不只這些。這裡將介紹其他常見的情感呈現方式。

2 頭身

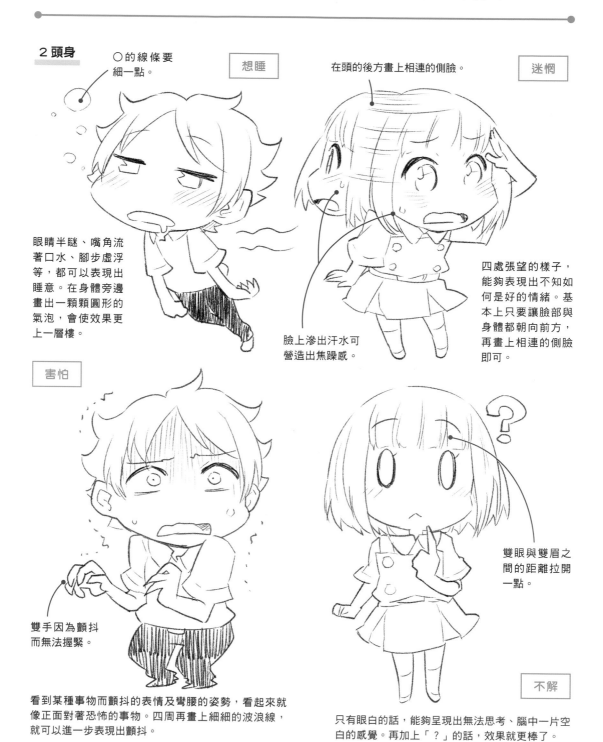

○的線條要
細一點。

| 想睡 |

眼睛半瞇、嘴角流
著口水、腳步虛浮
等，都可以表現出
睡意。在身體旁邊
畫出一顆顆圓形的
氣泡，會使效果更
上一層樓。

在頭的後方畫上相連的側臉。

| 迷惘 |

臉上滲出汗水可
營造出焦躁感。

四處張望的樣子，
能夠表現出不知如
何是好的情緒。基
本上只要讓臉部與
身體都朝向前方，
再畫上相連的側臉
即可。

| 害怕 |

雙手因為顫抖
而無法握緊。

看到某種事物而顫抖的表情及彎腰的姿勢，看起來就
像正面對著恐怖的事物。四周再畫上細細的波浪線，
就可以進一步表現出顫抖。

雙眼與雙眉之
間的距離拉開
一點。

| 不解 |

只有眼白的話，能夠呈現出無法思考、腦中一片空
白的感覺。再加上「？」的話，效果就更棒了。

4 頭身

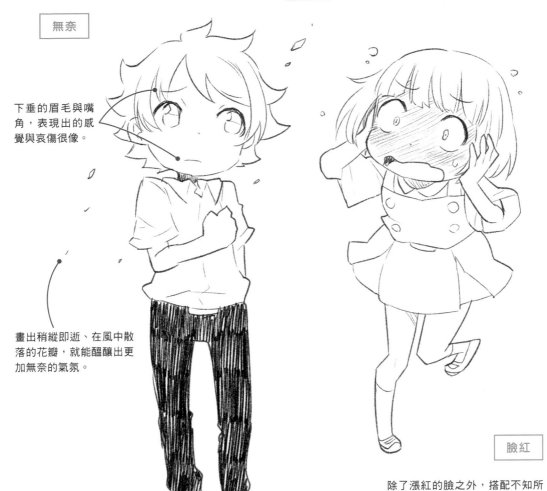

無奈

下垂的眉毛與嘴角，表現出的感覺與哀傷很像。

畫出稍縱即逝、在風中散落的花瓣，就能醞釀出更加無奈的氣氛。

臉紅

除了漲紅的臉之外，搭配不知所措的肢體動作與表情，看起來會更像樣。將手擺在臉頰旁，看起來就更令人同情了。

將手靠在胸口，可以表現出揪心的感覺。這時表情不要畫得太誇張，似有若無才能表現出青春特有的無奈。

眼睛呈「棒狀」的療癒系角色！

有些Q版人物的眼睛會呈現非常簡單的棒狀，如此一來，就能夠表現出「單純的可愛」。雖然這樣的眼睛只能展現出可愛，難以表現出任何情緒，不過換個角度思考的話，便會發現這種眼睛很適合用在「什麼都沒在想」的放空表情。

機器人與戴面具時的情緒呈現方式

Q版畫法的特色之一，就是即使畫的是無生命的角色，也不必拘泥於
「機器人的臉部僵硬，不會表現出情緒」、「看不出面具下方的表情」等常理。

雖然機器人的臉部結構與人類不同，但是仍可盡情地賦予其喜怒哀樂的變化。就算是沒有眼睛或嘴巴的機器人，也可以視情況增加瞳孔或嘴巴。

照常理來說，臉上的面具應該不會動才對，但是Q版畫法中仍可盡情擺動。這時大膽地賦予其表情，看起來會更像個Q版人物，不妨試著挑戰現實生活中不會發生的「Q版變化」吧！

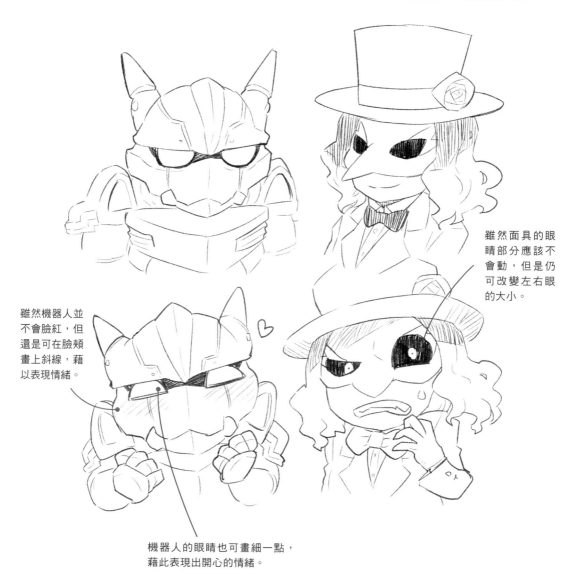

雖然面具的眼睛部分應該不會動，但是仍可改變左右眼的大小。

雖然機器人並不會臉紅，但還是可在臉頰畫上斜線，藉以表現情緒。

機器人的眼睛也可畫細一點，藉此表現出開心的情緒。

Lesson 3

Q版人物動作

走路

接下來試著讓Q版人物動起來吧。首先要介紹的就是基本動作之一「走路」。
這個動作看似簡單，實際上卻因為動作較少，所以很難畫得自然。

2 頭身 許多作品都會在平凡的日常景象、切換場面時，使用走路這個畫面。所以請先試著畫出走路的模樣，練習讓Q版人物動起來吧。

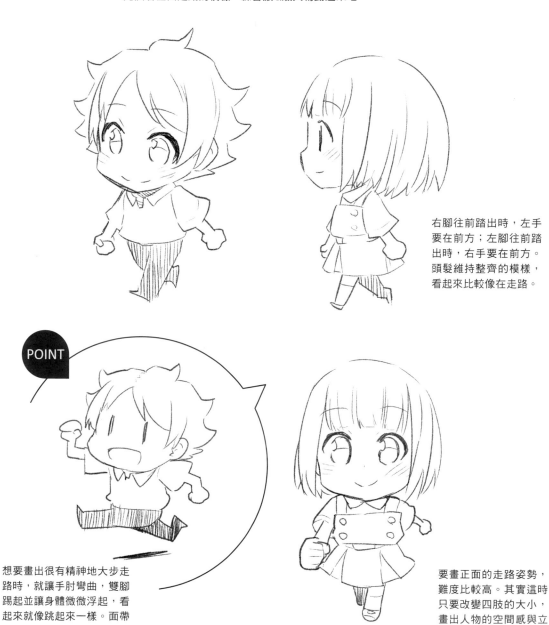

右腳往前踏出時，左手要在前方；左腳往前踏出時，右手要在前方。頭髮維持整齊的模樣，看起來比較像在走路。

POINT

想要畫出很有精神地大步走路時，就讓手肘彎曲，雙腳踢起並讓身體微微浮起，看起來就像跳起來一樣。面帶笑容的話，效果就更好了。

要畫正面的走路姿勢，難度比較高。其實這時只要改變四肢的大小，畫出人物的空間感與立體感即可。

Lesson 1
Q版角色的基本原則

Lesson 2
Q版人物表情

Lesson 3
Q版人物動作

Lesson 4
Q版人物角色設定

Lesson 5
Q版人物上色法

4 頭身　走路的時候，步伐大一點看起來比較有精神，步伐小看起來則比較文靜，所以請依筆下角色的個性，調整走路的方式吧。

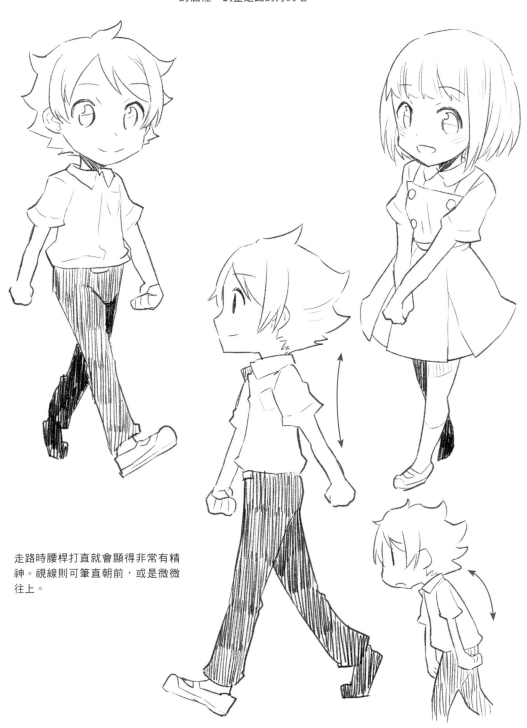

走路時腰桿打直就會顯得非常有精神。視線則可筆直朝前，或是微微往上。

駝背的話看起來就沒有精神，同時縮小手臂的擺動幅度，就會顯得毫無野心。這時還可以讓雙手無力地下垂。

63

跑步

「走路」是日常生活的一景，「跑步」則可使場面更具戲劇性。
在Q版畫法中有效善用「跑步方式」，可以演繹出更棒的臨場感。

2 頭身　畫跑步時必須比畫走路時，更講究身體的姿勢與動作。跑步方式也
會影響角色的個性與當下呈現出的情緒。

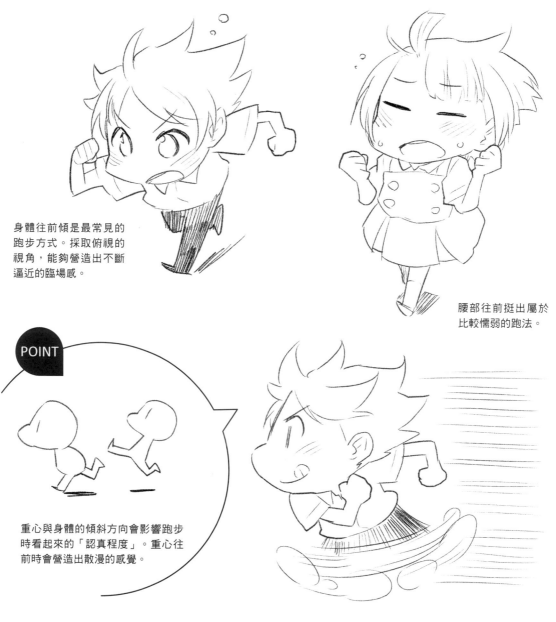

身體往前傾是最常見的
跑步方式。採取俯視的
視角，能夠營造出不斷
逼近的臨場感。

腰部往前挺出屬於
比較懦弱的跑法。

POINT

重心與身體的傾斜方向會影響跑步
時看起來的「認真程度」。重心往
前時會營造出散漫的感覺。

將雙腿畫出一串殘影，能夠營造出趣味性與速度感。

4 頭身　就算是相同的跑法，身形愈修長時能夠表現的細節就愈多。這時巧妙運用俯視或仰視等角度，就能大幅提升臨場感。

汗水飛濺的Q版跑法。

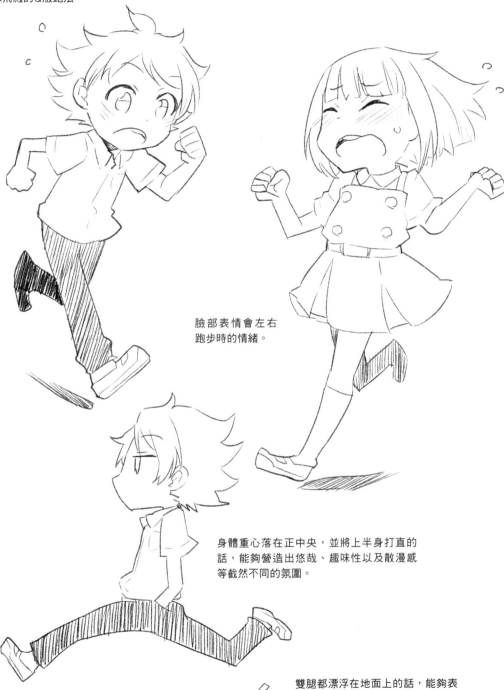

臉部表情會左右跑步時的情緒。

身體重心落在正中央，並將上半身打直的話，能夠營造出悠哉、趣味性以及散漫感等截然不同的氛圍。

雙腿都漂浮在地面上的話，能夠表現出跑步時的輕盈感。

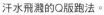

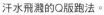

坐姿

「坐姿」同樣是簡單的日常動作,畫起來卻相當複雜。如果沒有正確理解上、下半身的關節動態,就會顯得不自然。所以將腿部畫在前方時,請帶入透視的概念吧。

2 頭身 Q版畫法的「坐姿」能夠呈現出獨特的可愛感。這時也可依角色的個性,搭配一些細部的動作。

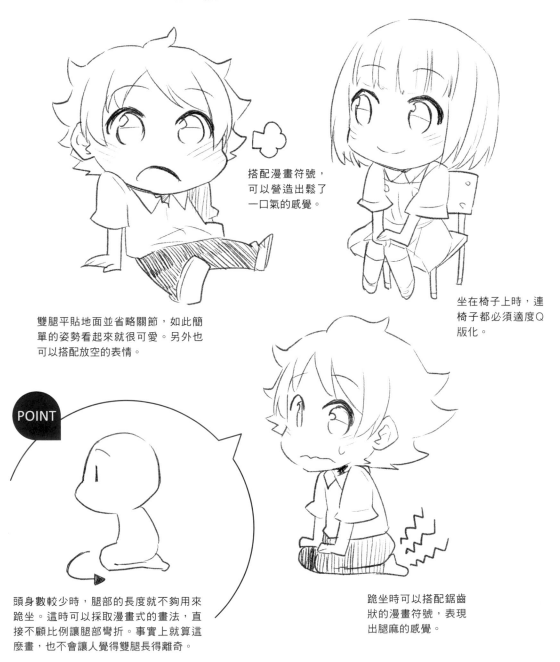

搭配漫畫符號,可以營造出鬆了一口氣的感覺。

雙腿平貼地面並省略關節,如此簡單的姿勢看起來就很可愛。另外也可以搭配放空的表情。

坐在椅子上時,連椅子都必須適度Q版化。

POINT

頭身數較少時,腿部的長度就不夠用來跪坐。這時可以採取漫畫式的畫法,直接不顧比例讓腿部彎折。事實上就算這麼畫,也不會讓人覺得雙腿長得離奇。

跪坐時可以搭配鋸齒狀的漫畫符號,表現出腿麻的感覺。

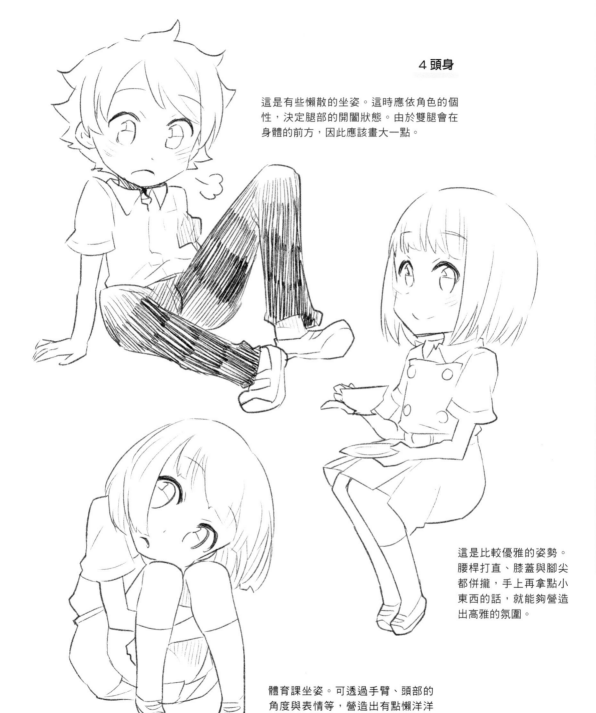

4 頭身

這是有些懶散的坐姿。這時應依角色的個性,決定腿部的開闔狀態。由於雙腿會在身體的前方,因此應該畫大一點。

這是比較優雅的姿勢。腰桿打直、膝蓋與腳尖都併攏,手上再拿點小東西的話,就能夠營造出高雅的氛圍。

體育課坐姿。可透過手臂、頭部的角度與表情等,營造出有點懶洋洋的感覺。試著讓角色的臉部傾斜,使臉頰貼在膝蓋上吧。

劇烈的動作

接下來挑戰「跌倒」、「跳起」等較劇烈的動作吧。
這些經過Q版化的動作，都能夠讓畫面更加生動。

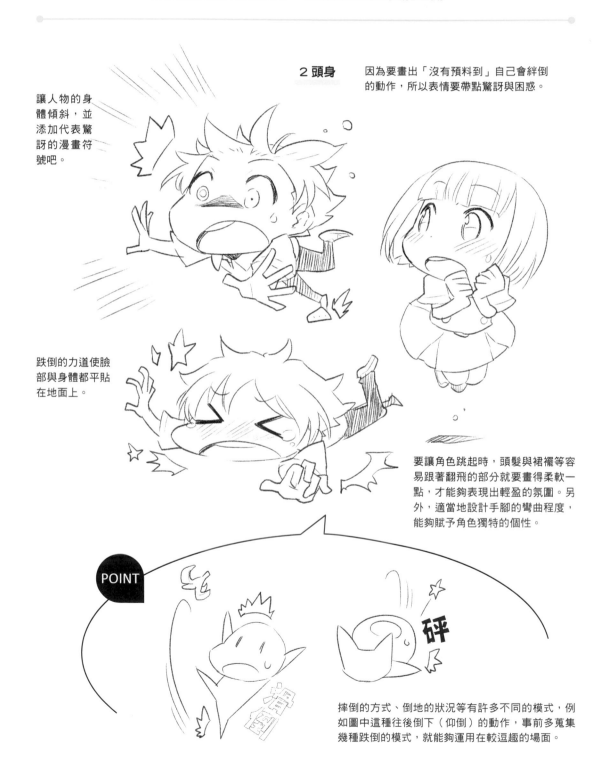

2 頭身 因為要畫出「沒有預料到」自己會絆倒的動作，所以表情要帶點驚訝與困惑。

讓人物的身體傾斜，並添加代表驚訝的漫畫符號吧。

跌倒的力道使臉部與身體都平貼在地面上。

要讓角色跳起時，頭髮與裙襬等容易跟著翻飛的部分就要畫得柔軟一點，才能夠表現出輕盈的氛圍。另外，適當地設計手腳的彎曲程度，能夠賦予角色獨特的個性。

POINT

摔倒的方式、倒地的狀況等有許多不同的模式，例如圖中這種往後倒下（仰倒）的動作，事前多蒐集幾種跌倒的模式，就能夠運用在較逗趣的場面。

Lesson 1
Q版角色的基本原則

Lesson 2
Q版人物表情

Lesson 3
Q版人物動作

Lesson 4
Q版人物角色設定

Lesson 5
Q版人物上色法

4 頭身

想要描繪絆倒的畫面時，讓手腳的動作各異，能夠加深「無預期」的感覺，看起來也更糗，整體來說更像「無意間絆倒」。

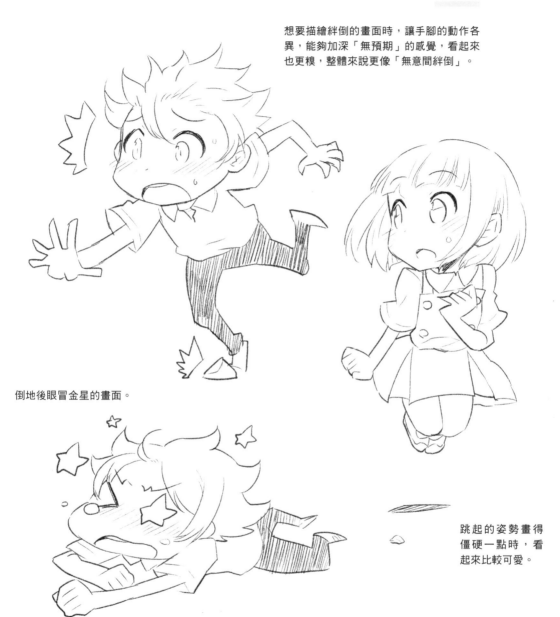

倒地後眼冒金星的畫面。

跳起的姿勢畫得僵硬一點時，看起來比較可愛。

跌倒後的姿勢顯得很糗，很適合用在「想讓個性認真的角色展現出另一面」時。

用到手的動作

手也屬於身體的一部分，可以透過位置變化、揮動方式、繪製方法等，
表現出角色的情緒。接著就一起來認識Q版特有的手部畫法吧。

2 頭身 舉手時若維持Q版的身材比例，會因為手太短的關係，看起來不像在舉手，這時可將手畫得長一點、大一點。

揮手時可將手部畫出一串殘影，看起來就很有Q版的風格。這時不妨也為表情多增加一點變化吧。

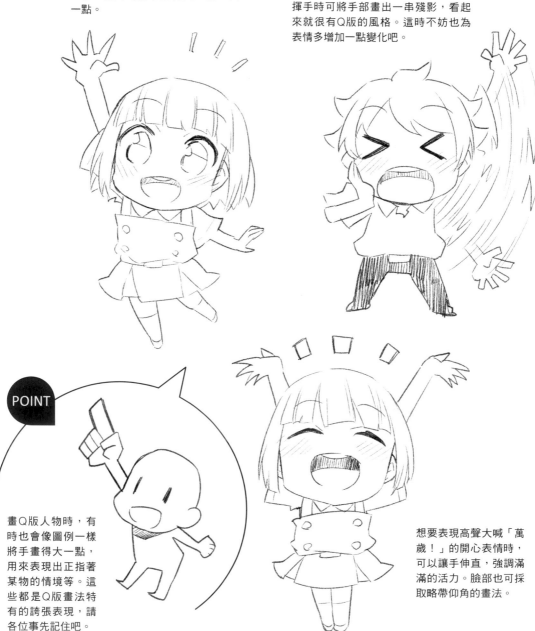

POINT

畫Q版人物時，有時也會像圖例一樣將手畫得大一點，用來表現出正指著某物的情境等。這些都是Q版畫法特有的誇張表現，請各位事先記住吧。

想要表現高聲大喊「萬歲！」的開心表情時，可以讓手伸直，強調滿滿的活力。臉部也可採取略帶仰角的畫法。

4 頭身

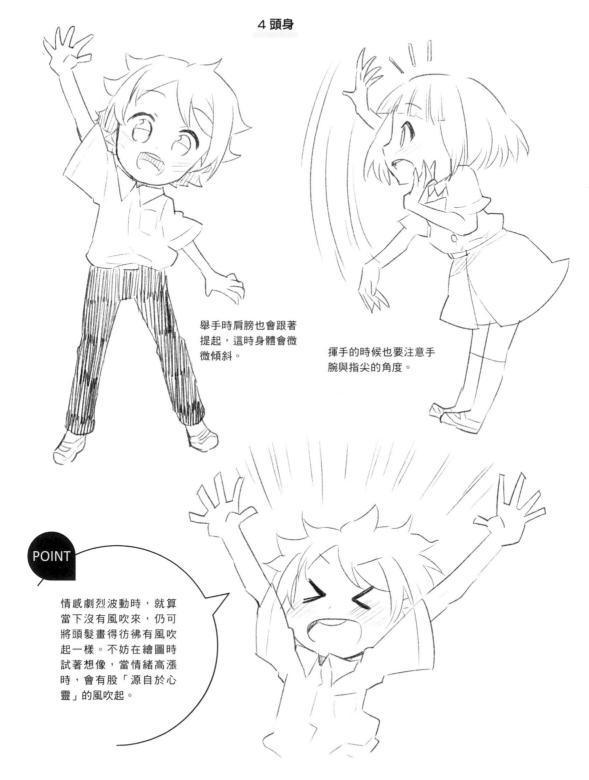

舉手時肩膀也會跟著提起，這時身體會微微傾斜。

揮手的時候也要注意手腕與指尖的角度。

POINT

情感劇烈波動時，就算當下沒有風吹來，仍可將頭髮畫得彷彿有風吹起一樣。不妨在繪圖時試著想像，當情緒高漲時，會有股「源自於心靈」的風吹起。

攻擊

戰鬥場面是少年漫畫不可或缺的元素，近年甚至連少女漫畫也開始出現戰鬥場面。
只要熟悉Q版人物的動作畫法後，就可以試著畫出戰鬥過程的其中一個畫面了。

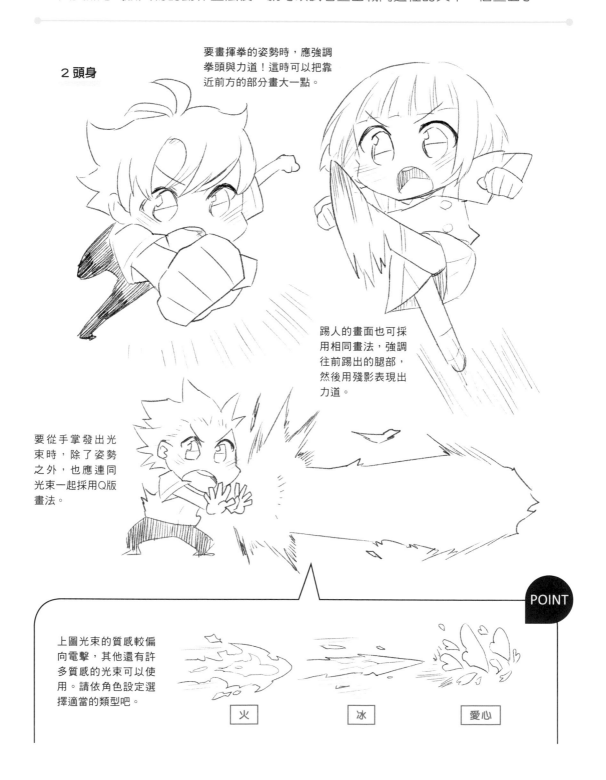

2頭身

要畫揮拳的姿勢時，應強調拳頭與力道！這時可以把靠近前方的部分畫大一點。

踢人的畫面也可採用相同畫法，強調往前踢出的腿部，然後用殘影表現出力道。

要從手掌發出光束時，除了姿勢之外，也應連同光束一起採用Q版畫法。

POINT

上圖光束的質感較偏向電擊，其他還有許多質感的光束可以使用。請依角色設定選擇適當的類型吧。

火　　冰　　愛心

4 頭身

就算身形拉長了，還是要將Q版風格充分運用在人物姿勢上，努力畫出有魄力的動作。這時可以畫出各個角度的動作，包括前方、斜向與側面等。

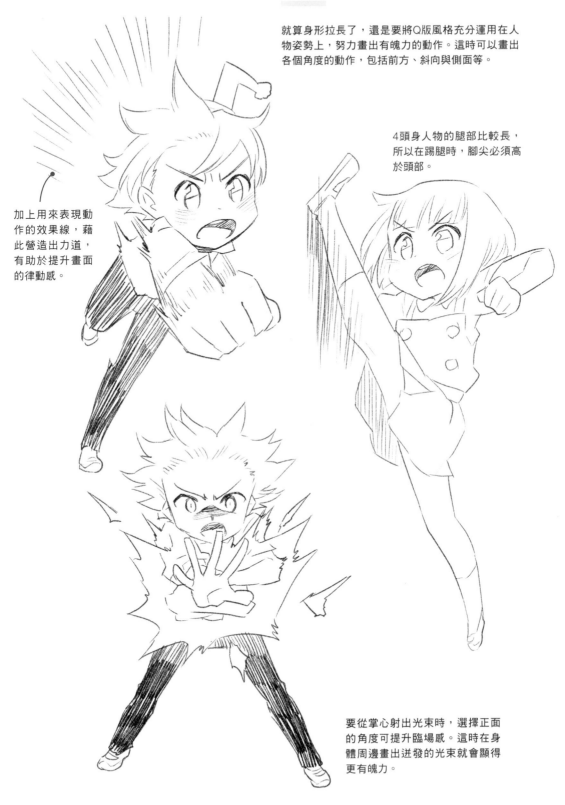

加上用來表現動作的效果線，藉此營造出力道，有助於提升畫面的律動感。

4頭身人物的腿部比較長，所以在踢腿時，腳尖必須高於頭部。

要從掌心射出光束時，選擇正面的角度可提升臨場感。這時在身體周邊畫出迸發的光束就會顯得更有魄力。

遭受攻擊

既然有攻擊場面，當然就會有被攻擊的角色。
就算是很寫實的畫面，也會因為Q版畫風，使散發出的氛圍不會太過嚴肅。

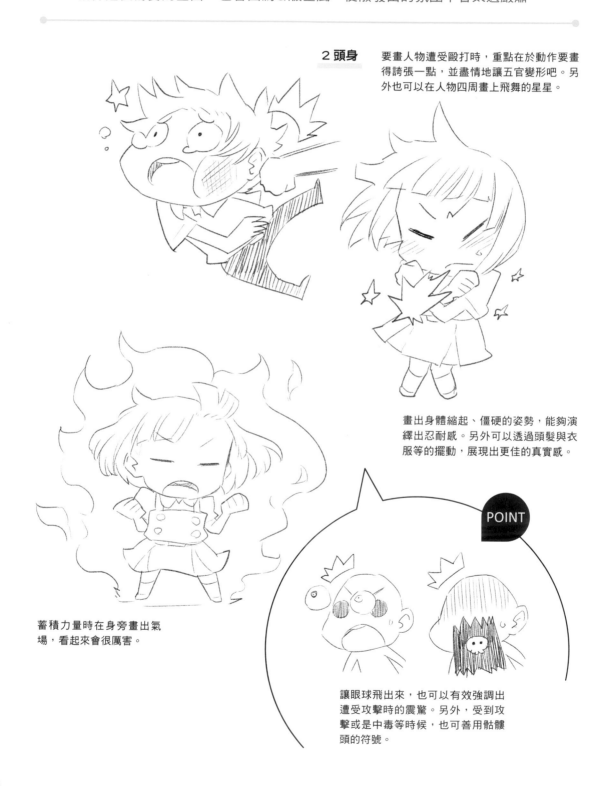

2 頭身 要畫人物遭受毆打時，重點在於動作要畫得誇張一點，並盡情地讓五官變形吧。另外也可以在人物四周畫上飛舞的星星。

畫出身體縮起、僵硬的姿勢，能夠演繹出忍耐感。另外可以透過頭髮與衣服等的擺動，展現出更佳的真實感。

POINT

蓄積力量時在身旁畫出氣場，看起來會很厲害。

讓眼球飛出來，也可以有效強調出遭受攻擊時的震驚。另外，受到攻擊或是中毒等時候，也可善用骷髏頭的符號。

Lesson 1
Q版角色的基本原則

Lesson 2
Q版人物表情

Lesson 3
Q版人物動作

Lesson 4
Q版人物角色設定

Lesson 5
Q版人物上色法

4 頭身

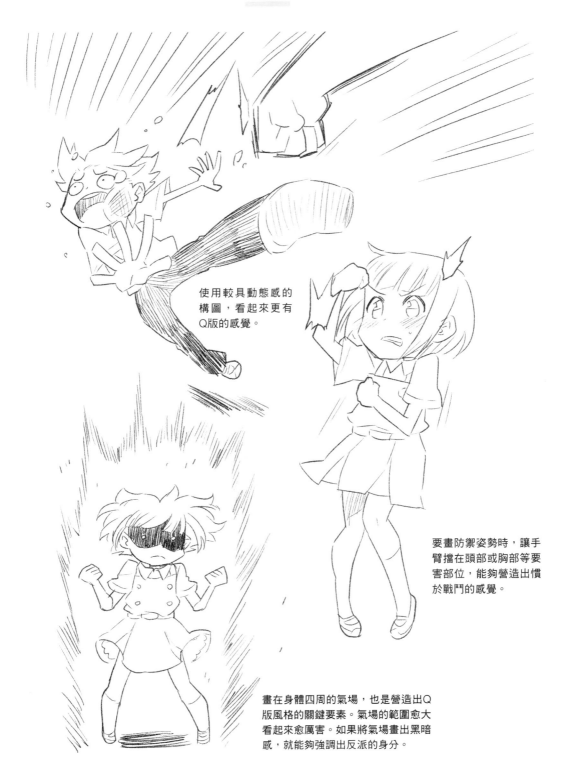

使用較具動態感的
構圖，看起來更有
Q版的感覺。

要畫防禦姿勢時，讓手
臂擋在頭部或胸部等要
害部位，能夠營造出慣
於戰鬥的感覺。

畫在身體四周的氣場，也是營造出Q
版風格的關鍵要素。氣場的範圍愈大
看起來愈厲害。如果將氣場畫出黑暗
感，就能夠強調出反派的身分。

其他較大的動作

接下來要介紹「回頭」、「起身」、「遭受打擊」等幅度較大的動作。乍看之下似乎只有特定劇情才會出現，但只要作品本身具有故事性，畫到這些動作的機會就意外地多。

2 頭身

回頭望向後方時，應讓視線確實對上目標物，才能夠強調出意識的強度。

想表現出奮力坐起身的畫面時，效果線同樣是很重要的元素。多畫一點線條，就能夠營造出猛然坐起的感覺。

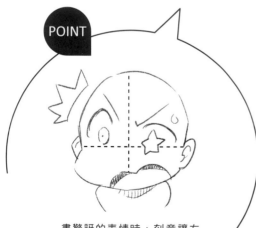

畫驚訝的表情時，刻意讓左右臉不對稱，表情看起來較扭曲、衝擊力較強，但是要注意不能畫過頭。

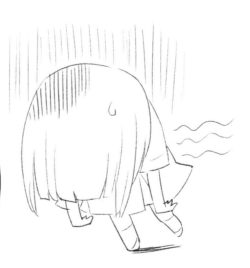

想要表現出身體無力的模樣時，只要搭配氣虛的效果線即可。畫效果線時，不要使用工具隨手畫出，比較能夠強調虛脫的感覺。

4 頭身

這是猛然坐起的瞬間，這個姿勢又稱為「邊角的姿勢」。可以藉由手腳的動作營造出緊張感或是被丟下的感覺，是相當方便運用的姿勢。

畫出瞪大的雙眼，就能夠營造出因某個原因而轉頭的感覺。這時搭配動作線的話效果會更好。

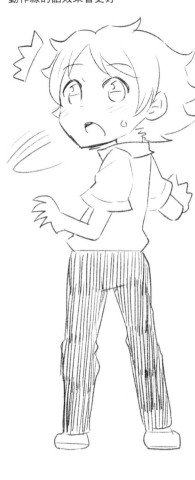

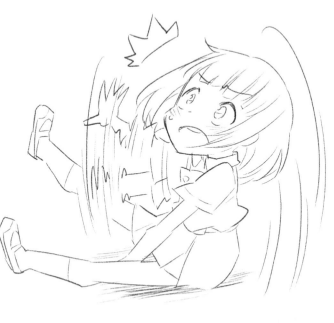

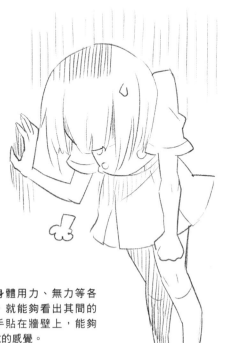

試著畫出身體用力、無力等各種情況後，就能夠看出其間的差異。讓手貼在牆壁上，能夠表現出虛脫的感覺。

登場姿勢

主角登場時需要哪些繪製技巧呢？這次要探討的就是登場姿勢。
有新角色登場時，同樣必須重視姿勢。

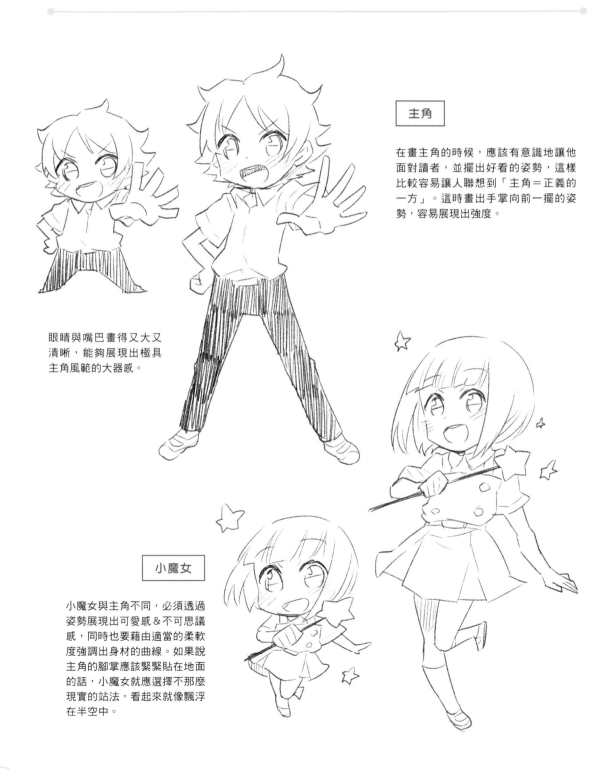

主角

在畫主角的時候，應該有意識地讓他面對讀者，並擺出好看的姿勢，這樣比較容易讓人聯想到「主角＝正義的一方」。這時畫出手掌向前一擺的姿勢，容易展現出強度。

眼睛與嘴巴畫得又大又清晰，能夠展現出極具主角風範的大器感。

小魔女

小魔女與主角不同，必須透過姿勢展現出可愛感＆不可思議感，同時也要藉由適當的柔軟度強調出身材的曲線。如果說主角的腳掌應該緊緊貼在地面的話，小魔女就應選擇不那麼現實的站法，看起來就像飄浮在半空中。

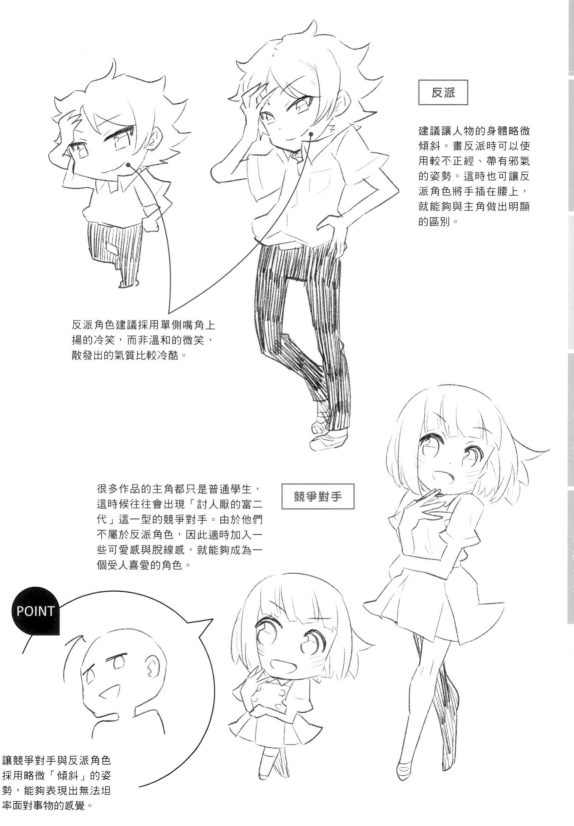

Lesson 1
Q版角色的基本原則

Lesson 2
Q版人物表情

Lesson 3
Q版人物動作

Lesson 4
Q版人物角色設定

Lesson 5
Q版人物上色法

反派

建議讓人物的身體略微傾斜。畫反派時可以使用較不正經、帶有邪氣的姿勢。這時也可讓反派角色將手插在腰上，就能夠與主角做出明顯的區別。

反派角色建議採用單側嘴角上揚的冷笑，而非溫和的微笑，散發出的氣質比較冷酷。

競爭對手

很多作品的主角都只是普通學生，這時候往往會出現「討人厭的富二代」這一型的競爭對手。由於他們不屬於反派角色，因此適時加入一些可愛感與脫線感，就能夠成為一個受人喜愛的角色。

POINT

讓競爭對手與反派角色採用略微「傾斜」的姿勢，能夠表現出無法坦率面對事物的感覺。

各種姿勢

姿勢與臉部、髮型、服裝一樣，都是有效表現出角色個性的方法。
依角色形象設計出不同的姿勢，是繪製作品時最理想的做法。

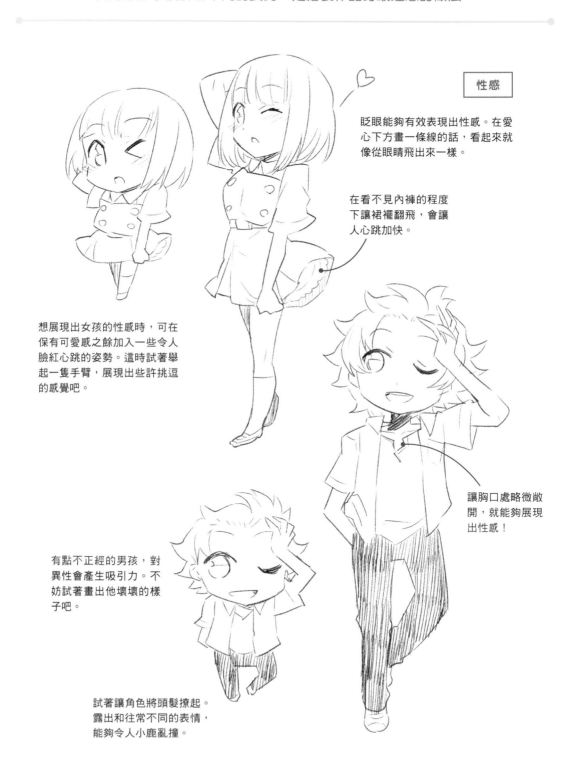

性感

眨眼能夠有效表現出性感。在愛
心下方畫一條線的話，看起來就
像從眼睛飛出來一樣。

在看不見內褲的程度
下讓裙襬翻飛，會讓
人心跳加快。

想展現出女孩的性感時，可在
保有可愛感之餘加入一些令人
臉紅心跳的姿勢。這時試著舉
起一隻手臂，展現出些許挑逗
的感覺吧。

讓胸口處略微敞
開，就能夠展現
出性感！

有點不正經的男孩，對
異性會產生吸引力。不
妨試著畫出他壞壞的樣
子吧。

試著讓角色將頭髮撩起。
露出和往常不同的表情，
能夠令人小鹿亂撞。

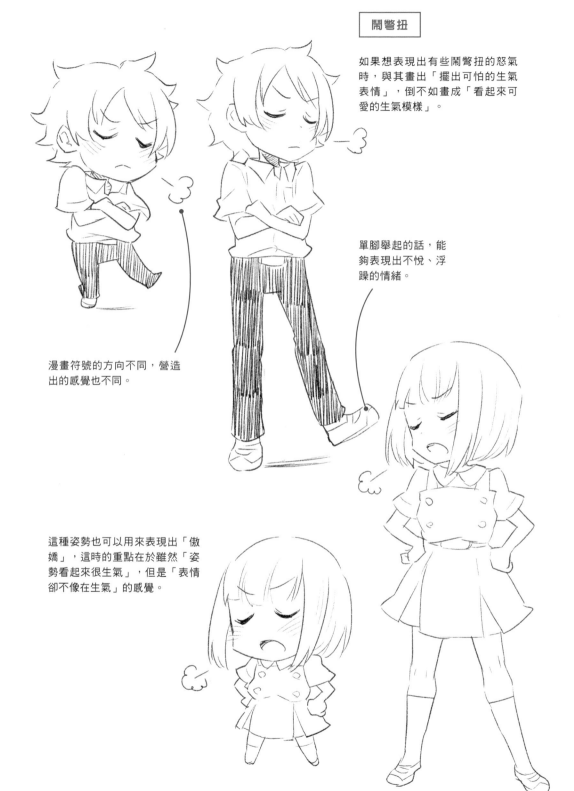

鬧彆扭

如果想表現出有些鬧彆扭的怒氣時，與其畫出「擺出可怕的生氣表情」，倒不如畫成「看起來可愛的生氣模樣」。

單腳舉起的話，能夠表現出不悅、浮躁的情緒。

漫畫符號的方向不同，營造出的感覺也不同。

這種姿勢也可以用來表現出「傲嬌」，這時的重點在於雖然「姿勢看起來很生氣」，但是「表情卻不像在生氣」的感覺。

忍耐

這個姿勢彷彿將怒火握在手裡忍耐著,搭配手部顫抖的動作就更有效果了。這時可在拳頭周邊畫出搖晃的短線。

p.81表現出的是「哼!」的感覺,這裡則是真的生氣了,只是很努力想隱藏起來,或是「努力忍耐著,不想再進一步發怒」。

用力踏地的姿勢可以表現出努力忍住怒氣的樣子。讓膝蓋彎曲就能夠營造出用力的感覺。

這是再差一點就要大叫出聲,正努力忍著的模樣。畫出全身顫抖的樣子,就能夠表現出正奮力克制住情緒。

POINT

讓五官進一步變形的話,能夠更強調出忍住怒氣的狀態。

女孩憤怒時,用力的部位是指尖與腳跟,而非手肘或膝蓋等關節處。

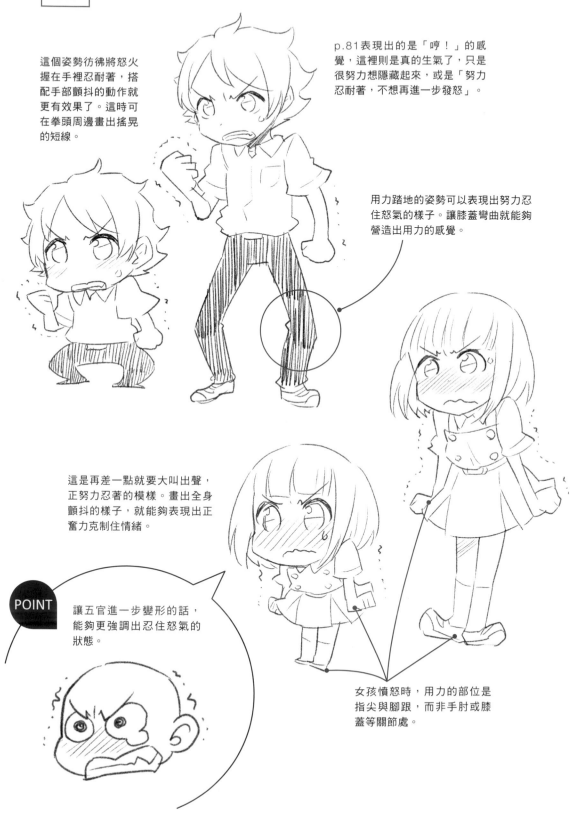

放空

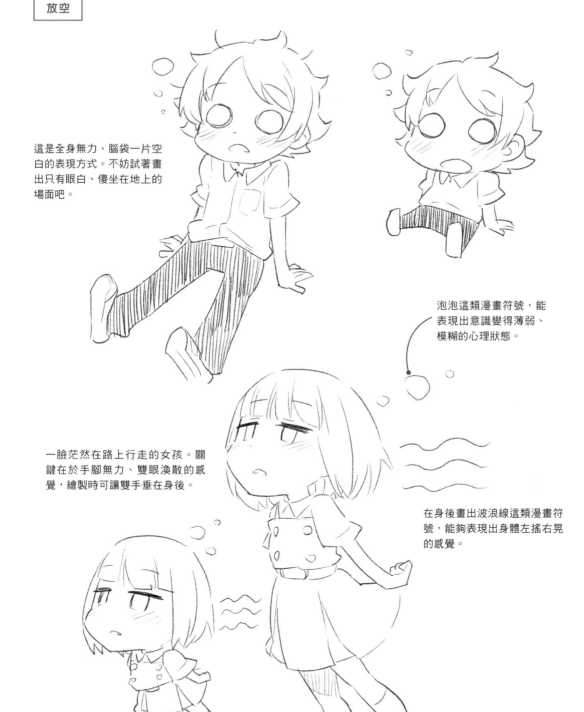

這是全身無力、腦袋一片空白的表現方式。不妨試著畫出只有眼白、傻坐在地上的場面吧。

泡泡這類漫畫符號，能表現出意識變得薄弱、模糊的心理狀態。

一臉茫然在路上行走的女孩。關鍵在於手腳無力、雙眼渙散的感覺，繪製時可讓雙手垂在身後。

在身後畫出波浪線這類漫畫符號，能夠表現出身體左搖右晃的感覺。

沮喪

這是Q版畫法特有的姿勢，能夠展現出人物的可愛感。這時不只表情要畫得逗趣，連姿勢也應盡量融入喜劇元素。

藉由效果線表現出空氣混濁的感覺。

彷彿不滿地噘起了嘴，以及不肯正視對方的視線，看起來就像在鬧彆扭，這樣的沮喪姿勢看起來相當可愛。

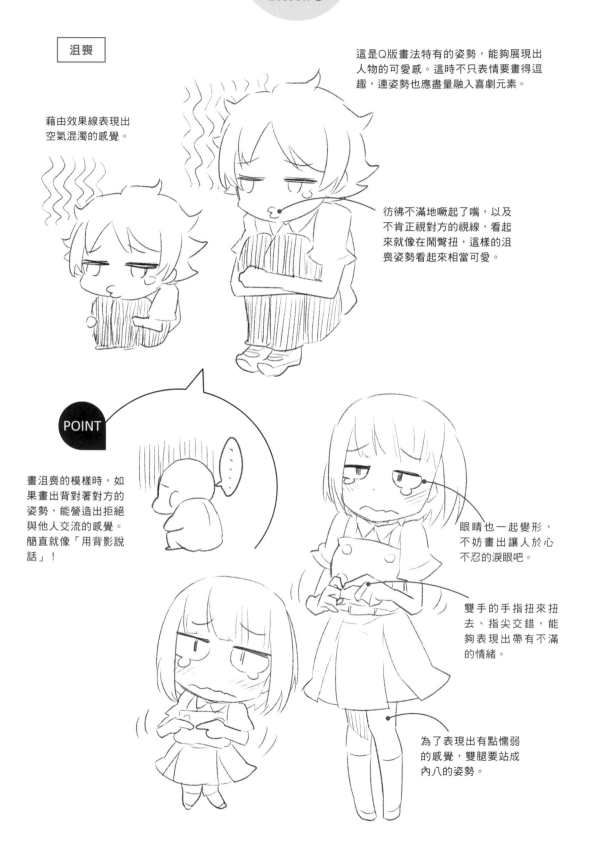

POINT

畫沮喪的模樣時，如果畫出背對著對方的姿勢，能營造出拒絕與他人交流的感覺。簡直就像「用背影說話」！

眼睛也一起變形，不妨畫出讓人於心不忍的淚眼吧。

雙手的手指扭來扭去、指尖交錯，能夠表現出帶有不滿的情緒。

為了表現出有點懦弱的感覺，雙腿要站成內八的姿勢。

懶洋洋

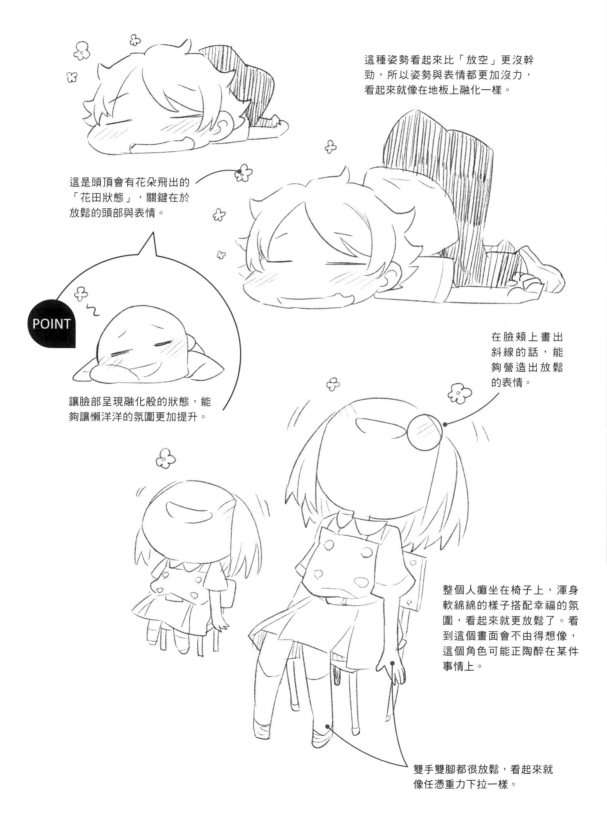

這種姿勢看起來比「放空」更沒幹勁，所以姿勢與表情都更加沒力，看起來就像在地板上融化一樣。

這是頭頂會有花朵飛出的「花田狀態」，關鍵在於放鬆的頭部與表情。

POINT

讓臉部呈現融化般的狀態，能夠讓懶洋洋的氛圍更加提升。

在臉頰上畫出斜線的話，能夠營造出放鬆的表情。

整個人癱坐在椅子上，渾身軟綿綿的樣子搭配幸福的氛圍，看起來就更放鬆了。看到這個畫面會不由得想像，這個角色可能正陶醉在某件事情上。

雙手雙腳都很放鬆，看起來就像任憑重力下拉一樣。

驚嚇

繪製驚嚇的模樣時，格外容易展現出Q版畫法
的效果，所以就盡情地讓表情與姿勢變形吧。
稍微有種畫得太過頭的感覺，效果反而更棒。

驚嚇到全身汗毛都豎起的模樣。

驚嚇到眼睛變成
兩點的情況。將
左右眼球畫成不
同的形狀，能夠
表現出更加混亂
的感覺。

POINT

這是驚嚇的漫畫符號
——為了表現出震驚
感而畫成閃電狀。

只將整個臉部放大
的話，能夠更進一
步強調驚嚇感。

因為過於驚嚇，使
得嘴巴都超出臉部
的輪廓線了。

整個人因為過度震驚
而跳離地面。

Lesson 1
Q版角色的基本原則

Lesson 2
Q版人物表情

Lesson 3
Q版人物動作

Lesson 4
Q版人物角色設定

Lesson 5
Q版人物上色法

無奈

這個畫面表現出因為無奈而心痛的感覺。表情相當微妙，既非生氣也非哀傷，視線則遙望著遠方。

將手按在胸口上，能夠強調出「心痛」的感覺。

有些無力的站姿。雙腿雖然並非內八，但是腳尖可以稍微朝內。

也可以用垂下臉的方式來表現滿心的無奈感。

雙手放在身後能夠表現出不安的感覺。

藉文字圖案強調情緒

Q版畫法中,也可以直接用文字表現出情緒。除了「咚」等狀聲詞外,
也可以用「哼哼」、「哎呀呀」等詞彙搭配造型文字,使其與畫融合在一起。

這裡所說的「文字圖案」是指手寫風格的效果音,這是漫畫中常見
的表現手法。因此「文字圖案」本身的造型也會成為整個畫面的重
要元素。可適時調整形狀或大小等,藉此強調出文字的意思。

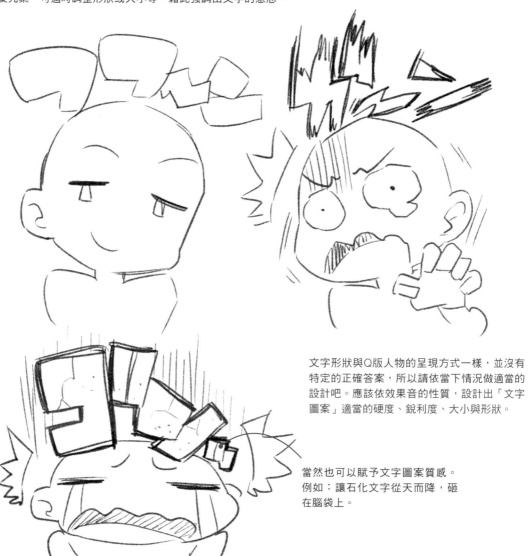

文字形狀與Q版人物的呈現方式一樣,並沒有
特定的正確答案,所以請依當下情況做適當的
設計吧。應該依效果音的性質,設計出「文字
圖案」適當的硬度、銳利度、大小與形狀。

當然也可以賦予文字圖案質感。
例如:讓石化文字從天而降,砸
在腦袋上。

Lesson 4

Q版人物角色設定

現代學園的角色設定

接下來要介紹的是以學校為故事背景的角色設定。少年、少女漫畫中的主角經常是
學生身分。以下介紹的是就算學校不是主要場景,也會經常用到的幾個範例。

主角

透過制服的設計與畫法,能夠表現出許多不同的角
色個性,所以設計制服同樣是一大樂趣喔。

6 頭身

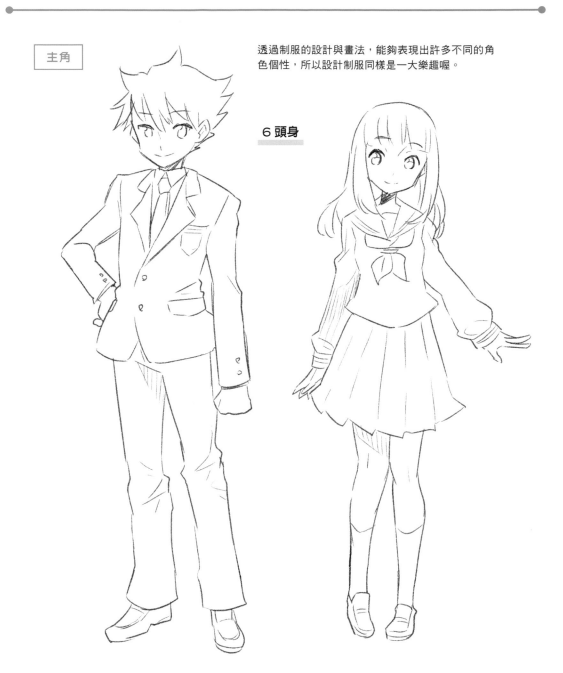

西裝制服是極富現代感的學生制服,搭配符合
主角形象的豎立髮型可表現出特色。如果想畫
「平凡」的主角時,不妨讓其穿著整齊,髮型
也要畫塌一點比較好。

水手服能夠散發出古典、清新的氣息,
或許比較適合個性不那麼強烈的角色。
這時也可透過制服顏色,為角色之間做
區分。

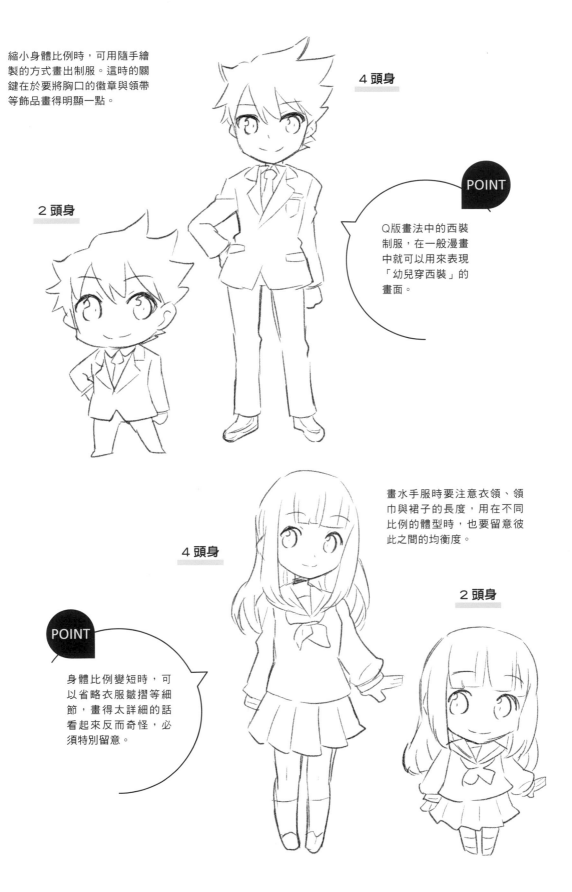

縮小身體比例時，可用隨手繪製的方式畫出制服。這時的關鍵在於要將胸口的徽章與領帶等飾品畫得明顯一點。

4 頭身

2 頭身

POINT

Q版畫法中的西裝制服，在一般漫畫中就可以用來表現「幼兒穿西裝」的畫面。

畫水手服時要注意衣領、領巾與裙子的長度，用在不同比例的體型時，也要留意彼此之間的均衡度。

4 頭身

2 頭身

POINT

身體比例變短時，可以省略衣服皺摺等細節，畫得太詳細的話看起來反而奇怪，必須特別留意。

Lesson 1
Q版角色的基本原則

Lesson 2
Q版人物表情

Lesson 3
Q版人物動作

Lesson 4
Q版人物角色設定

Lesson 5
Q版人物上色法

配角

女性競爭對手

4頭身

由於是與主角勢均力敵的競爭對手,因此不妨加點冷酷的感覺吧。但是也別忘了可愛感,才不會變成惹人厭的角色。

2頭身

開心果

4頭身

2頭身

關鍵在於隨意捲起的袖子與衣服的凌亂感。這種角色必須強調活力與開朗,所以姿勢要顯得較輕快、爽朗。

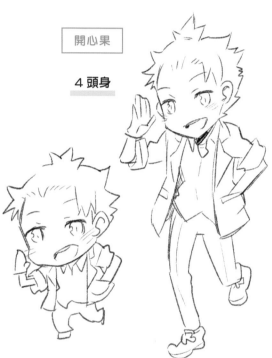

4頭身

2頭身

憧憬的學姊

外表看起來就像學校裡最頂尖的模範生,因此衣著要整齊得體。搭配華麗的髮型及緞帶等飾品,透過有些過度的裝扮,大幅提升令人「憧憬」的感覺。

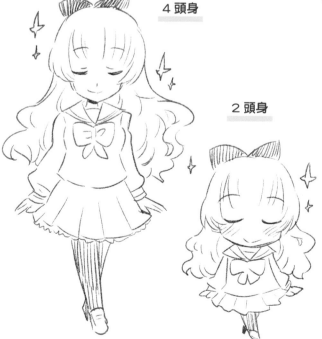

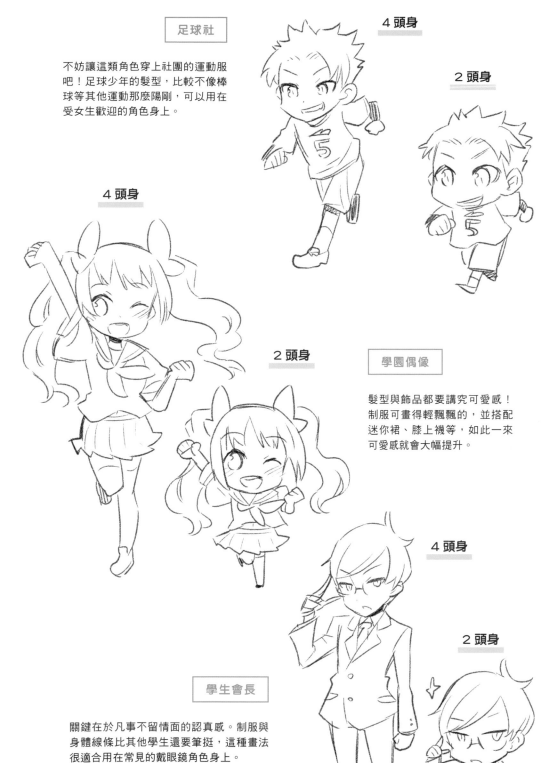

足球社

不妨讓這類角色穿上社團的運動服吧！足球少年的髮型，比較不像棒球等其他運動那麼陽剛，可以用在受女生歡迎的角色身上。

4 頭身

2 頭身

4 頭身

2 頭身

學園偶像

髮型與飾品都要講究可愛感！制服可畫得輕飄飄的，並搭配迷你裙、膝上襪等，如此一來可愛感就會大幅提升。

4 頭身

2 頭身

學生會長

關鍵在於凡事不留情面的認真感。制服與身體線條比其他學生還要筆挺，這種畫法很適合用在常見的戴眼鏡角色身上。

常見的場景

接下來要介紹的是，以校園為舞台的故事裡經常出現的畫面。
這時要跟著比例變形的不只有人物本身，連動作也要特別留意。

在桌上打瞌睡

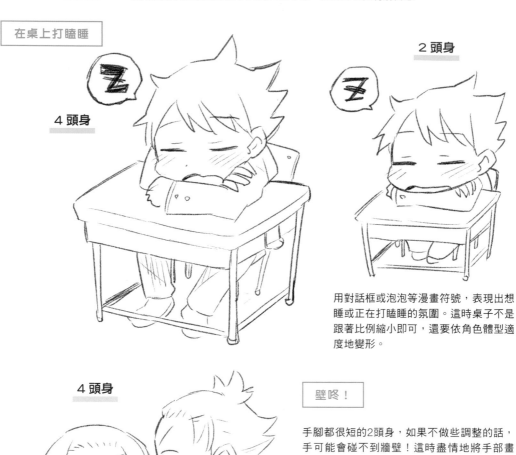

4 頭身

2 頭身

用對話框或泡泡等漫畫符號，表現出想
睡或正在打瞌睡的氛圍。這時桌子不是
跟著比例縮小即可，還要依角色體型適
度地變形。

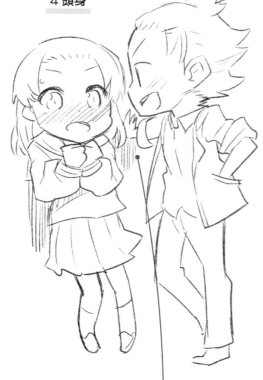

4 頭身

4頭身就能夠輕易地表現出來了。

壁咚！

手腳都很短的2頭身，如果不做些調整的話，
手可能會碰不到牆壁！這時盡情地將手部畫
長一點，看起來反而比較自然。

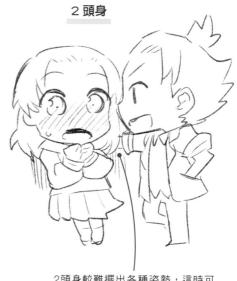

2 頭身

2頭身較難擺出各種姿勢，這時可
善用表情展現出不同情境。

4 頭身

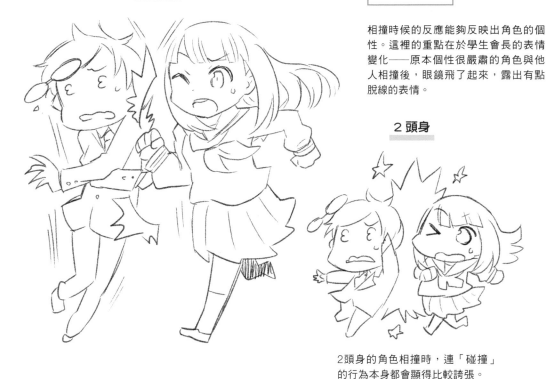

Lesson 1
Q版角色的基本原則

Lesson 2
Q版人物表情

Lesson 3
Q版人物動作

Lesson 4
Q版人物角色設定

Lesson 5
Q版人物上色法

在走廊相撞

相撞時候的反應能夠反映出角色的個性。這裡的重點在於學生會長的表情變化——原本個性很嚴肅的角色與他人相撞後，眼鏡飛了起來，露出有點脫線的表情。

2 頭身

2頭身的角色相撞時，連「碰撞」的行為本身都會顯得比較誇張。

4 頭身

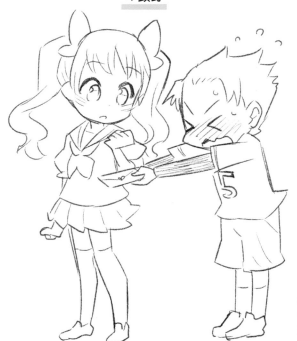

遞情書

2 頭身

描繪這種場面時，必須同時留意遞情書者與收情書者的反應。這個畫面中的足球少年非常認真，學園偶像則是嚇了一跳。

魔法類奇幻世界的角色設定

「奇幻」分有各式各樣的類型，這裡談的是日式奇幻風格。
不妨藉由武器或服飾等配件，賦予角色獨特的個性。

主角　　　　　　　　　　6 頭身

奇幻世界的主角大部分都屬於「勇者」這個職業。請設計出具有勇者風範的造型，例如：簡單服裝搭配披風與頭飾等。

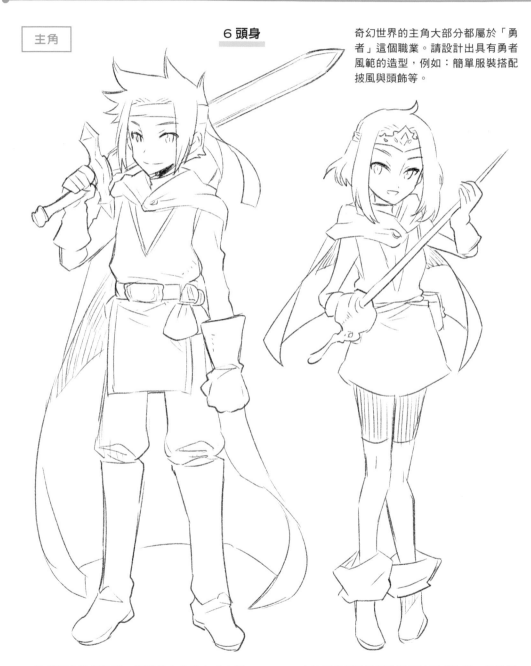

裝備不會過於沉重，通常都會穿戴皮手套與皮靴等。勇者佩戴的劍較為重視外觀，建議使用比較輕鬆的拿法，讓劍看起來不會太笨重。當然，畫勇者時首重的就是帥氣感。

女性勇者的裝備風格與男性勇者無異，但是細節部分會比較強調女人味。這時不會使用具現代感的金屬扣，而會使用線狀扣眼（讓鈕扣套進線圈中固定住的方式）比較符合時代氛圍。

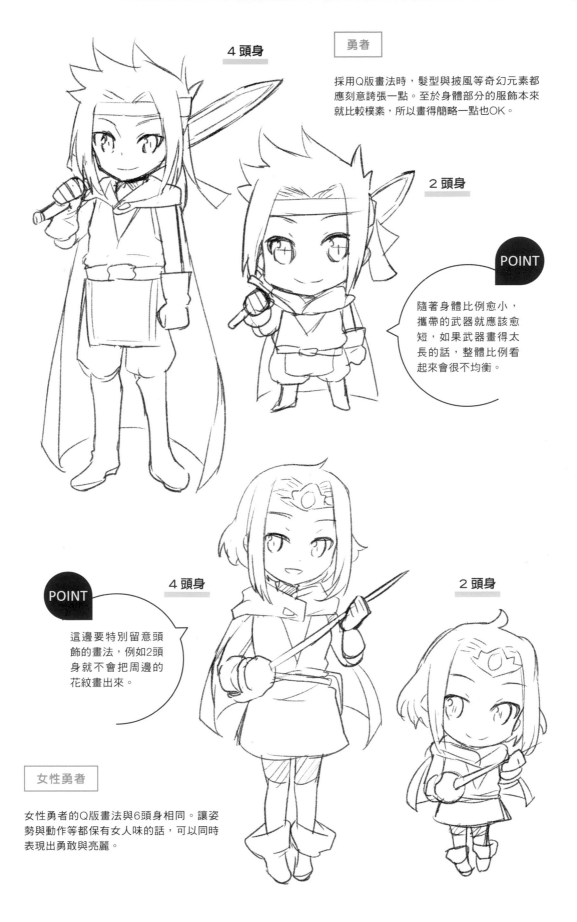

4 頭身

勇者

採用Q版畫法時，髮型與披風等奇幻元素都應刻意誇張一點。至於身體部分的服飾本來就比較樸素，所以畫得簡略一點也OK。

2 頭身

POINT

隨著身體比例愈小，攜帶的武器就應該愈短，如果武器畫得太長的話，整體比例看起來會很不均衡。

POINT

這邊要特別留意頭飾的畫法，例如2頭身就不會把周邊的花紋畫出來。

4 頭身

2 頭身

女性勇者

女性勇者的Q版畫法與6頭身相同。讓姿勢與動作等都保有女人味的話，可以同時表現出勇敢與亮麗。

配角

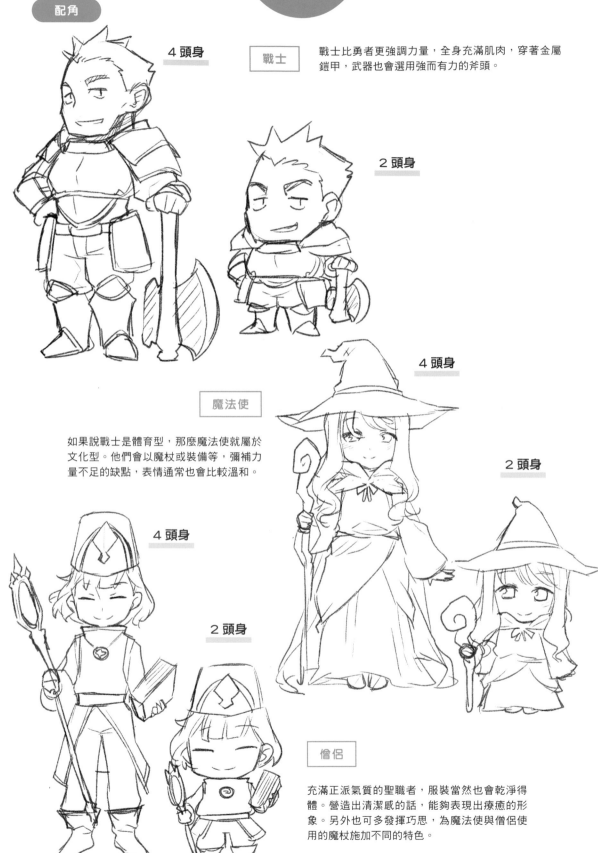

4 頭身

戰士 | 戰士比勇者更強調力量,全身充滿肌肉,穿著金屬鎧甲,武器也會選用強而有力的斧頭。

2 頭身

4 頭身

魔法使

如果說戰士是體育型,那麼魔法使就屬於文化型。他們會以魔杖或裝備等,彌補力量不足的缺點,表情通常也會比較溫和。

2 頭身

4 頭身

2 頭身

僧侶

充滿正派氣質的聖職者,服裝當然也會乾淨得體。營造出清潔感的話,能夠表現出療癒的形象。另外也可多發揮巧思,為魔法使與僧侶使用的魔杖施加不同的特色。

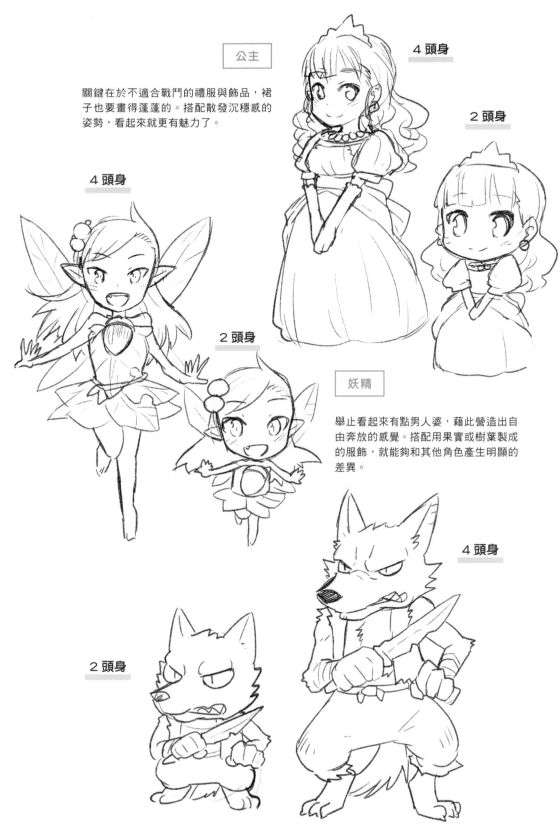

公主

4 頭身

2 頭身

關鍵在於不適合戰鬥的禮服與飾品，裙子也要畫得蓬蓬的。搭配散發沉穩感的姿勢，看起來就更有魅力了。

4 頭身

2 頭身

妖精

舉止看起來有點男人婆，藉此營造出自由奔放的感覺。搭配用果實或樹葉製成的服飾，就能夠和其他角色產生明顯的差異。

4 頭身

2 頭身

怪物　這是常見的怪物之一——狼人山賊。由於身上的衣服與裝備是從人類手上搶來的，因此顯得破破爛爛。在繪製臉部、腳部與尾巴等特徵時，應使用較清晰的線條。

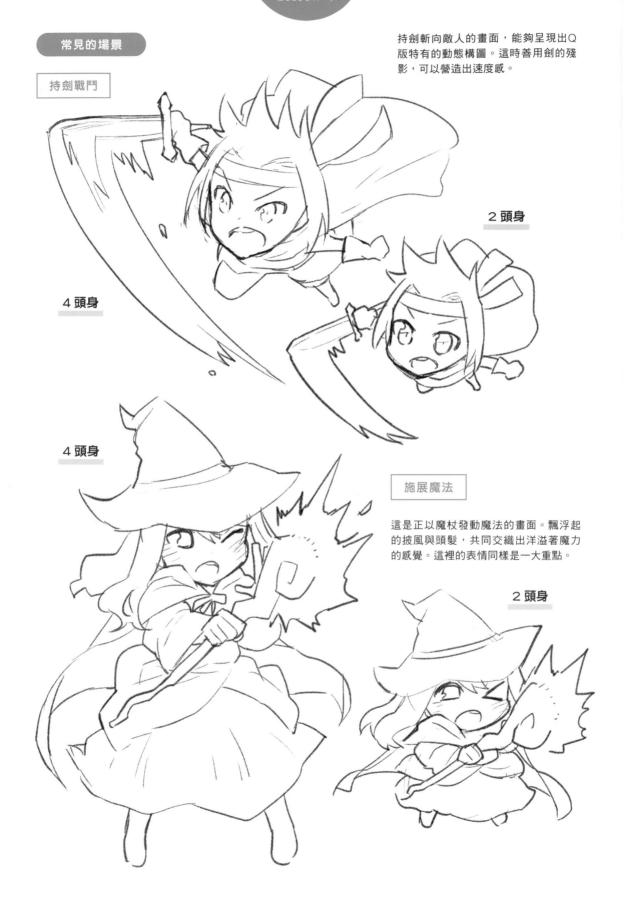

常見的場景

持劍戰鬥

持劍斬向敵人的畫面，能夠呈現出Q版特有的動態構圖。這時善用劍的殘影，可以營造出速度感。

4 頭身

2 頭身

4 頭身

施展魔法

這是正以魔杖發動魔法的畫面。飄浮起的披風與頭髮，共同交織出洋溢著魔力的感覺。這裡的表情同樣是一大重點。

2 頭身

被怪物抓住

4 頭身

在畫2頭身的比例時，架住公主的手臂，畫長一點看起來比較自然。

2 頭身

連被抓住後害怕的表情，也會隨著身形比例有所變化。

乘著飛龍

2 頭身

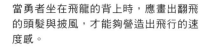

當勇者坐在飛龍的背上時，應畫出翻飛的頭髮與披風，才能夠營造出飛行的速度感。

飛龍的造型十分考驗創作者的設計功力，2頭身的飛龍看起來則非常可愛。

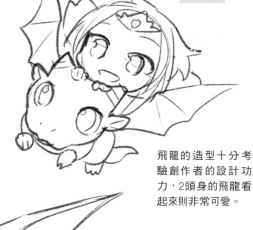

4 頭身

機器人型科幻世界的角色設定

機器人型科幻世界是以全宇宙為舞台,所以必須設計出具未來感的服裝與裝備。
在繪製這類主題時,其中一大樂趣就是設計各式各樣的機器人。

主角　機器人型科幻世界的主角,近來的主流已非正直的個性,多半屬於有點怪胎的性格。這時請在保有美男、美人外在的情況下,賦予其變化。

6 頭身

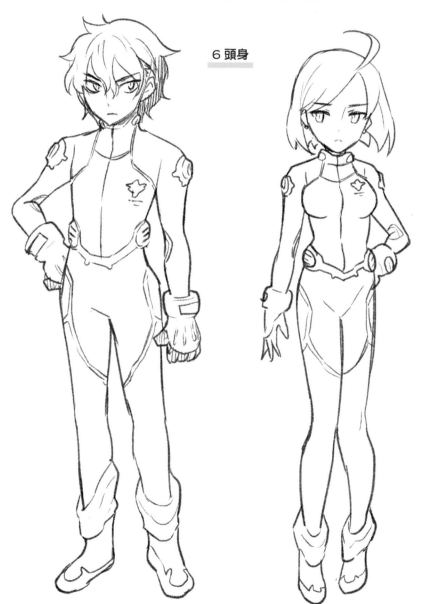

男主角的個性有點神經質,表情與髮型都散發出過去似乎發生過什麼事的氛圍。設計駕駛服時應採取近未來風格,選擇較冷酷的造型。

女主角的基本設定原則與男主角相同。設計出略帶非現實感的髮型,就更有科幻世界的氛圍了。強調駕駛服的身體曲線,看起來會更加精明幹練。

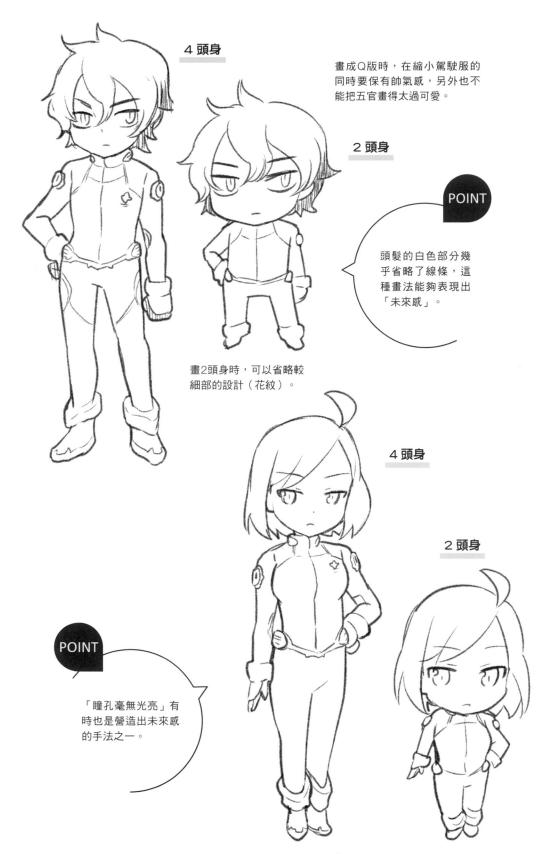

４頭身

畫成Q版時，在縮小駕駛服的同時要保有帥氣感，另外也不能把五官畫得太過可愛。

２頭身

POINT

頭髮的白色部分幾乎省略了線條，這種畫法能夠表現出「未來感」。

畫2頭身時，可以省略較細部的設計（花紋）。

４頭身

２頭身

POINT

「瞳孔毫無光亮」有時也是營造出未來感的手法之一。

畫2頭身的女主角時應保持原有的俐落感，同時也要兼顧可愛度，並留意別讓「孤寂感」消失了。

配角

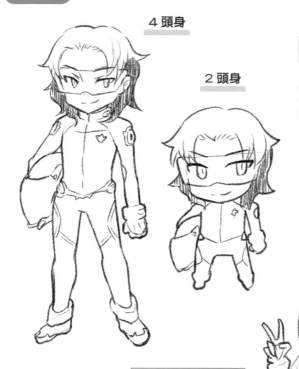

4 頭身

2 頭身

失散多年的哥哥（王牌駕駛員）

雖然擁有與主角相似的外型，但是表情充滿自信，站姿強而有力，藉此營造出優秀的感覺。

美人前輩駕駛員

角色定位是「可靠的大姊姊」，因此個性與外表和主角完全相反。這種角色需要強調女人味，所以就加上一點性感的元素吧。

4 頭身

2 頭身

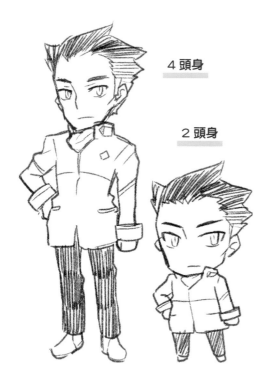

4 頭身

2 頭身

司令官

設計司令官的服裝時，應以軍服為範本，畫得筆挺一點。就算變形成Q版，也要強調出經驗比主角豐富的「穩重感」。

吉祥物機器人

很多吉祥物機器人原本就屬於Q版比例，所以要正式畫成Q版時，必須著重於形狀而非比例。依小動物設計出外型，看起來會更加可愛。

4 頭身

2 頭身

4 頭身

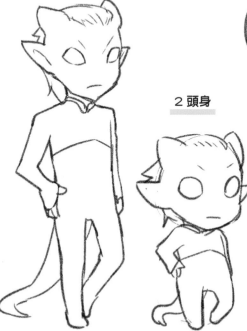

2 頭身

外星人

描繪外星人時應意識到他們的外型接近人類，而且具有智慧。如果想強調外星人屬於敵方立場時，則建議畫出較不像人類的外型。

主角駕駛的機器人

4 頭身

畫Q版機器人時，將特徵部位與手腳畫大一點，就能夠表現出玩具般的可愛氛圍。相反的，如果這些部位畫小一點，就能夠強調出冷酷感與科技感。

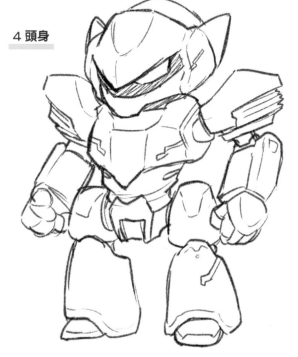

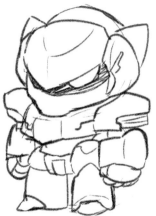

2 頭身

常見的場景

機器人之間的戰鬥　機器人在宇宙與敵方交手時，就算是Q版畫法，只要在構圖上運用透視圖的概念，就能夠營造出魄力。另外還能透過擊出光束等效果，營造出躍動感。

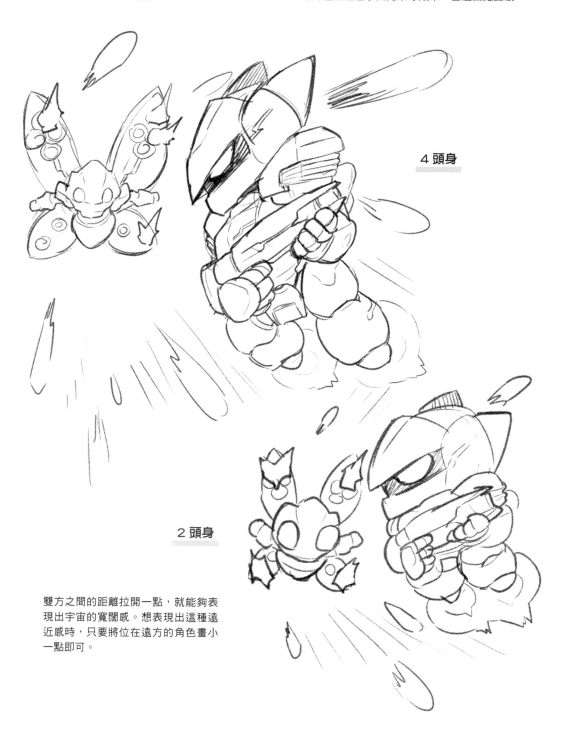

4 頭身

2 頭身

雙方之間的距離拉開一點，就能夠表現出宇宙的寬闊感。想表現出這種遠近感時，只要將位在遠方的角色畫小一點即可。

Lesson 1
Q版角色的基本原則

Lesson 2
Q版人物表情

Lesson 3
Q版人物動作

Lesson 4
Q版人物角色設定

Lesson 5
Q版人物上色法

降落在某行星上

這是主角降落在宇宙某行星的畫面。這時不能只穿著駕駛服，
還必須穿戴臉部透明的頭罩以及防護服。

4 頭身

2 頭身

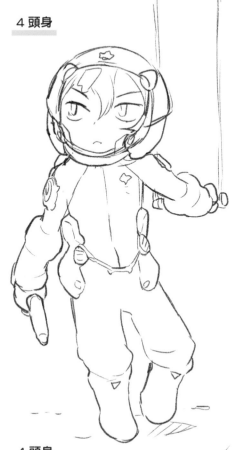
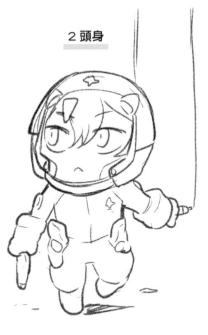

現實生活中的太空服與運動服都是
很好的範本。

修理機器人

這是維修機器人的畫面。角色身上不會穿著平
常的服裝，會換上作業服後才開始進行維修。

4 頭身

2 頭身

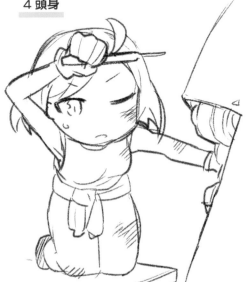
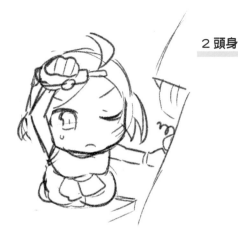

憑2頭身的手部長度，並無法順利擦拭額頭的汗水，應視情況
將手部畫長一點，而這種彈性也是Q版畫法的一大魅力。

戰鬥類的角色設定

這裡要介紹的是用力量互相較勁的格鬥系角色。男性的關鍵在於肌肉Q版化的手法，
女性的關鍵則在於肌膚露出的比例。這類故事的舞台設定多半會帶有中國的元素。

主角　格鬥系角色的肉體與心靈都很強悍，所以必須設計出能散
發堅定感的造型。就算要採用Q版畫法，也要留意這點。

6 頭身

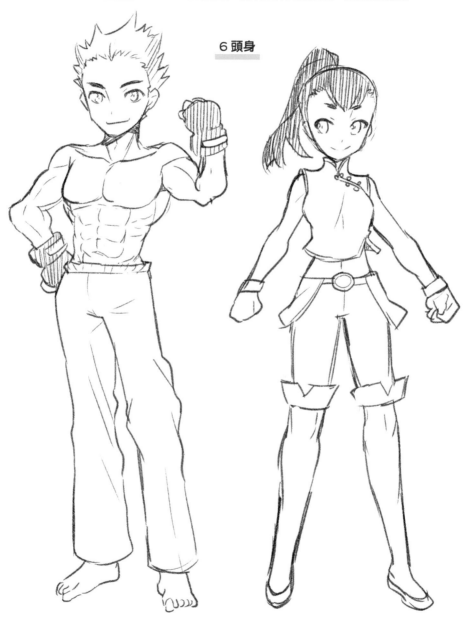

繪製男主角時，可以在腦袋中想像萬能型
格鬥家，設計出經過鍛鍊的肉體，以及率
真的個性。

想將女主角畫成功夫少女時，可以在服裝上採用
中國風設計。雖然身體同樣具有肌肉，但是不要
畫得太誇張，應透過身體曲線表現出精實感。

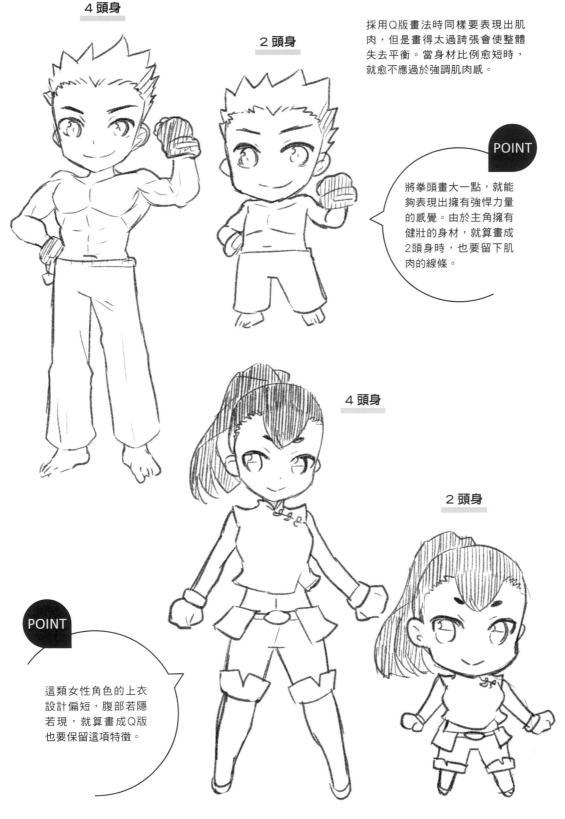

4 頭身

2 頭身

採用Q版畫法時同樣要表現出肌肉，但是畫得太過誇張會使整體失去平衡。當身材比例愈短時，就愈不應過於強調肌肉感。

POINT

將拳頭畫大一點，就能夠表現出擁有強悍力量的感覺。由於主角擁有健壯的身材，就算畫成2頭身時，也要留下肌肉的線條。

4 頭身

2 頭身

POINT

這類女性角色的上衣設計偏短，腹部若隱若現，就算畫成Q版也要保留這項特徵。

應為女主角畫出凜然的姿勢，就算畫成Q版也要讓手腳保持端正的姿勢。採用握拳的站姿，看起來會更加英勇！

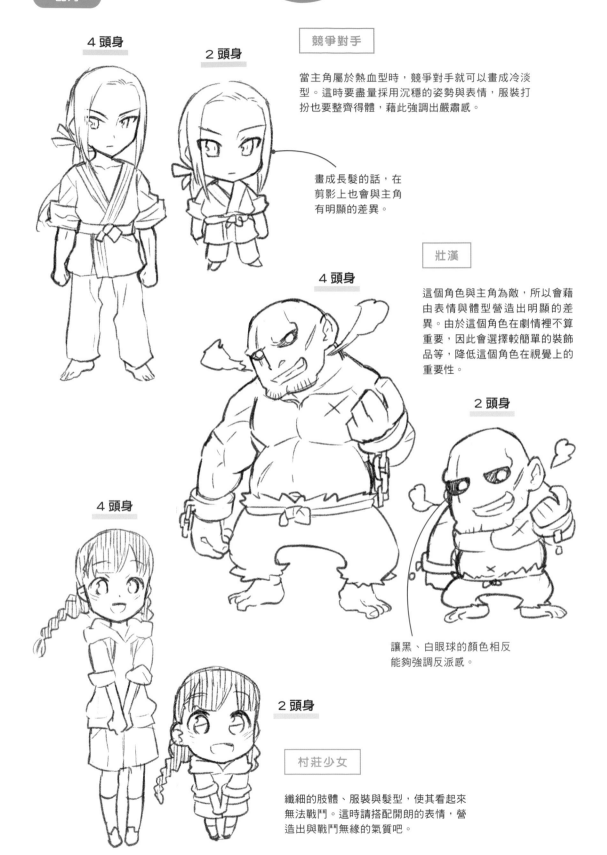

4 頭身

2 頭身

競爭對手

當主角屬於熱血型時，競爭對手就可以畫成冷淡型。這時要盡量採用沉穩的姿勢與表情，服裝打扮也要整齊得體，藉此強調出嚴肅感。

畫成長髮的話，在剪影上也會與主角有明顯的差異。

壯漢

這個角色與主角為敵，所以會藉由表情與體型營造出明顯的差異。由於這個角色在劇情裡不算重要，因此會選擇較簡單的裝飾品等，降低這個角色在視覺上的重要性。

4 頭身

2 頭身

4 頭身

讓黑、白眼球的顏色相反能夠強調反派感。

2 頭身

村莊少女

纖細的肢體、服裝與髮型，使其看起來無法戰鬥。這時請搭配開朗的表情，營造出與戰鬥無緣的氣質吧。

Lesson 1
Q版角色的基本原則

Lesson 2
Q版人物表情

Lesson 3
Q版人物動作

Lesson 4
Q版人物角色設定

Lesson 5
Q版人物上色法

仙人

想要營造出遠離塵世的氣質時，可以畫出擋住眼睛的長眉毛與長鬍鬚。遇到必須使出全力應戰的場面時，氣質就會突然一變，冒出賁張的肌肉。

4 頭身

2 頭身

4 頭身

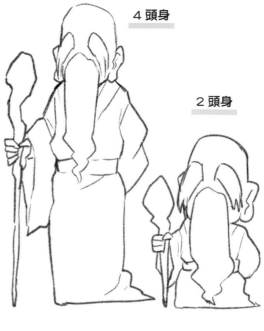

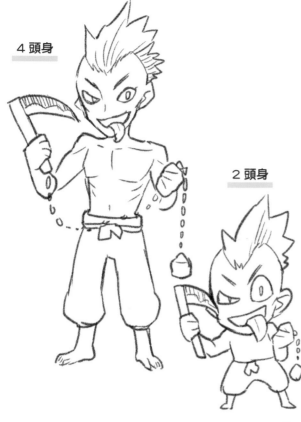

卑鄙的敵人

面對徒手應戰的主角們，竟然拿出武器的邪魔歪道。不妨從表情、髮型，徹底展現出反派的卑鄙氣息吧。

富豪

這時可用豪華的服飾與豐腴的身材表現出富豪感。搭配豬鼻子與耳朵的話，不僅看起來更充滿喜感，還能夠營造出獨特的個性。

4 頭身

2 頭身

繪製時可在腦中想像家財萬貫的大地主。

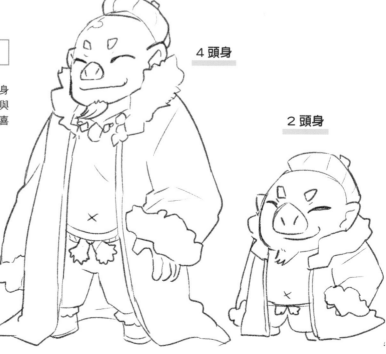

常見的場景

格鬥場面

這是最能夠展現出角色肉體與特技的畫面。將拳頭畫成殘影的話,能夠營造出速度感與威力。

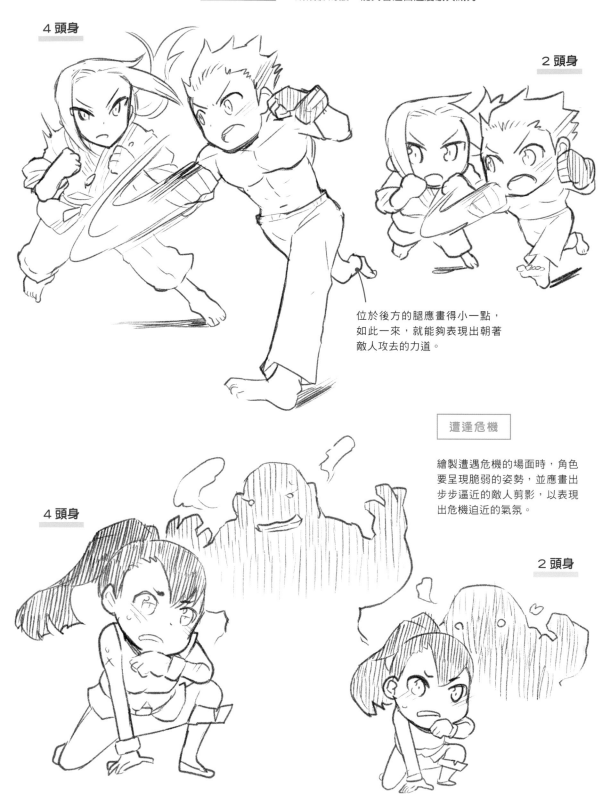

4 頭身

2 頭身

位於後方的腿應畫得小一點,
如此一來,就能夠表現出朝著
敵人攻去的力道。

遭逢危機

繪製遭遇危機的場面時,角色
要呈現脆弱的姿勢,並應畫出
步步逼近的敵人剪影,以表現
出危機迫近的氣氛。

4 頭身

2 頭身

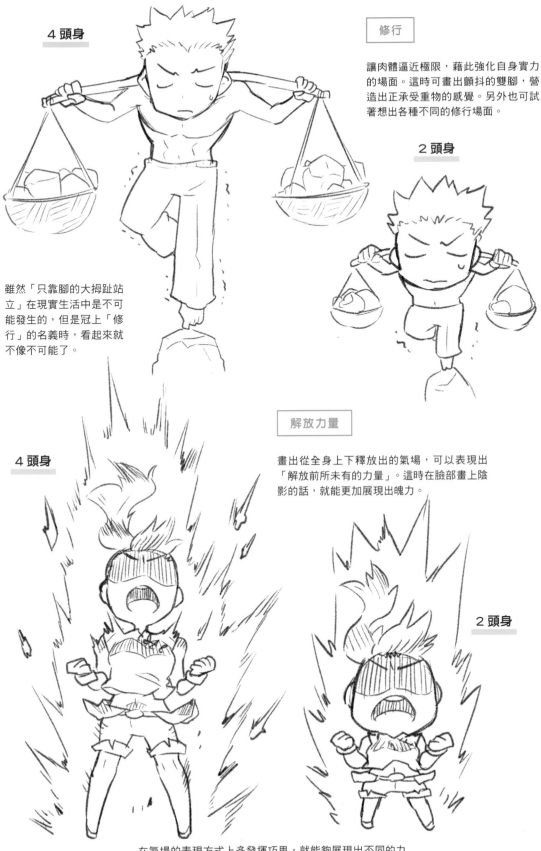

4 頭身

修行

讓肉體逼近極限，藉此強化自身實力的場面。這時可畫出顫抖的雙腳，營造出正承受重物的感覺。另外也可試著想出各種不同的修行場面。

2 頭身

雖然「只靠腳的大拇趾站立」在現實生活中是不可能發生的，但是冠上「修行」的名義時，看起來就不像不可能了。

解放力量

4 頭身

畫出從全身上下釋放出的氣場，可以表現出「解放前所未有的力量」。這時在臉部畫上陰影的話，就能更加展現出魄力。

2 頭身

在氣場的表現方式上多發揮巧思，就能夠展現出不同的力量強度。用在反派角色身上時，則可畫出不祥的氣場。

各式各樣的服裝

要為Q版人物設計服裝時,很多人的腦海都會浮現出想像中的角色。
不過現實世界的職業同樣可以帶出各式各樣的造型,接下來就介紹幾種常見的類型吧。

偶像團體

4 頭身

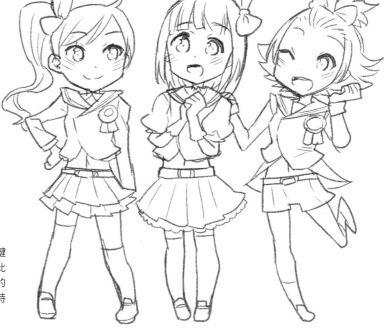

女子偶像團體的關鍵
在於服裝要一致。此
外,在講究一致性的
同時,也要依個人特
色賦予變化。

2 頭身

另外也應依角色
個性設計適當的
姿勢,營造出動
態感。

視覺系樂團 描繪視覺系樂團的成員時，不用畫出太誇張的姿勢，只要讓他們酷酷地站著，就能夠表現出冷酷與性感。

4 頭身

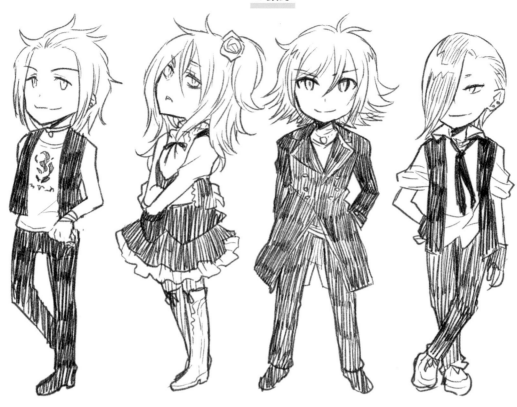

2 頭身

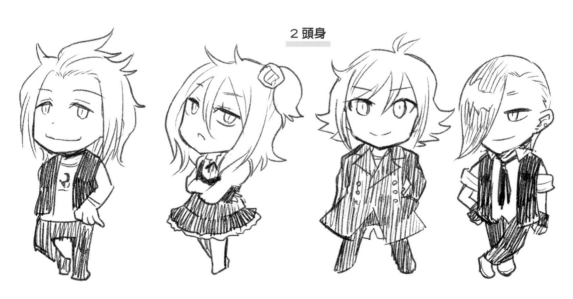

就算每個人的服裝各異，只要選擇同樣的色調或對比色，就能夠營造出一致感。

4 頭身

2 頭身

護士

畫護士時必須留意各個小細節，
例如：具清潔感的髮型、服裝、
護士鞋與護士帽等。畫成Q版時，
也應讓這些細節保有真實感。

鞋子與手上的病歷表都不用畫得
太詳細，簡單畫個形狀就好了。

4 頭身

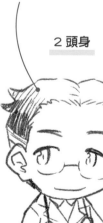

呈現白髮，或許更容易看
出此人年紀不小。

2 頭身

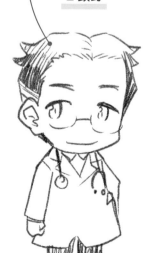

醫生

醫生與護士一樣，衣著打扮都必
須重視清潔感，讓其穿上整齊的
白袍，看起來更具醫生風範。不
妨也試著搭配聽診器等物品吧。

Lesson 1
Q版角色的基本原則

Lesson 2
Q版人物表情

Lesson 3
Q版人物動作

Lesson 4
Q版人物角色設定

Lesson 5
Q版人物上色法

4 頭身

要注意變形後的荷葉邊畫法。

2 頭身

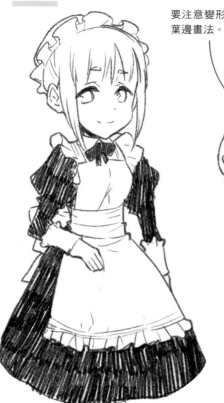

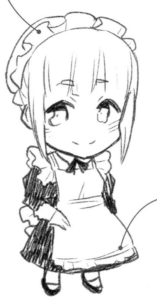

女僕

這是頭巾與服裝都走古典路線的女僕,如果改成迷你裙或是將圍裙畫得華麗一點,就會變成具有現代感的可愛女僕。

荷葉邊與裙襬的分量感都會隨著頭身數減少而簡化。

4 頭身

2 頭身

執事

執事的姿勢比女僕更端正,營造出沉默寡言的形象就更具有執事風範了。雖然現實中的執事好像不會穿燕尾服,但是近來執事穿燕尾服的形象已經逐漸定型了。

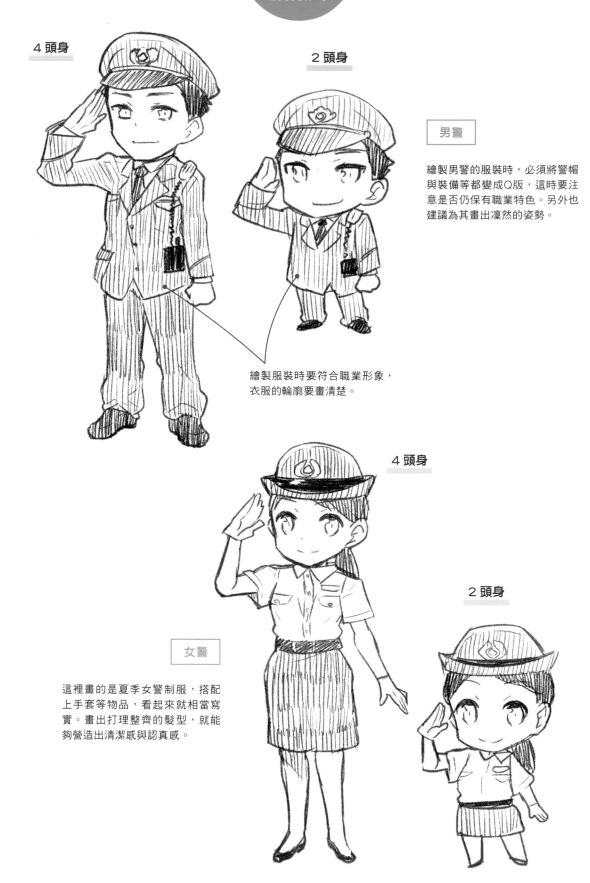

4 頭身

2 頭身

男警

繪製男警的服裝時，必須將警帽與裝備等都變成Q版，這時要注意是否仍保有職業特色。另外也建議為其畫出凜然的姿勢。

繪製服裝時要符合職業形象，衣服的輪廓要畫清楚。

4 頭身

2 頭身

女警

這裡畫的是夏季女警制服，搭配上手套等物品，看起來就相當寫實。畫出打理整齊的髮型，就能夠營造出清潔感與認真感。

4 頭身　　　　　2 頭身

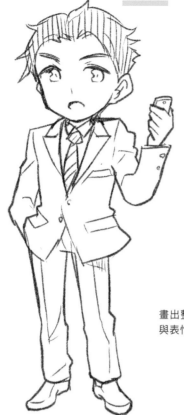

男性西裝

穿著西裝的上班族，可用領帶與手機等物品強調身分。業務型的上班族就算打扮筆挺，仍不失活力；另外，搭配眼鏡與較塌的髮型，就能夠營造出一絲不苟的氣質。

畫出整齊俐落的服裝，並藉由髮型與表情營造出積極活力的感覺。

4 頭身

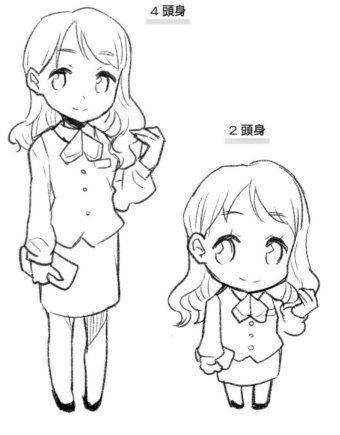

2 頭身

女性套裝

畫OL的制服時，一般都是襯衫加上背心和窄裙。只要畫上這身服飾就能顯現OL的樣子，可藉由髮型展現溫柔，讓角色看起來有女人味一些。

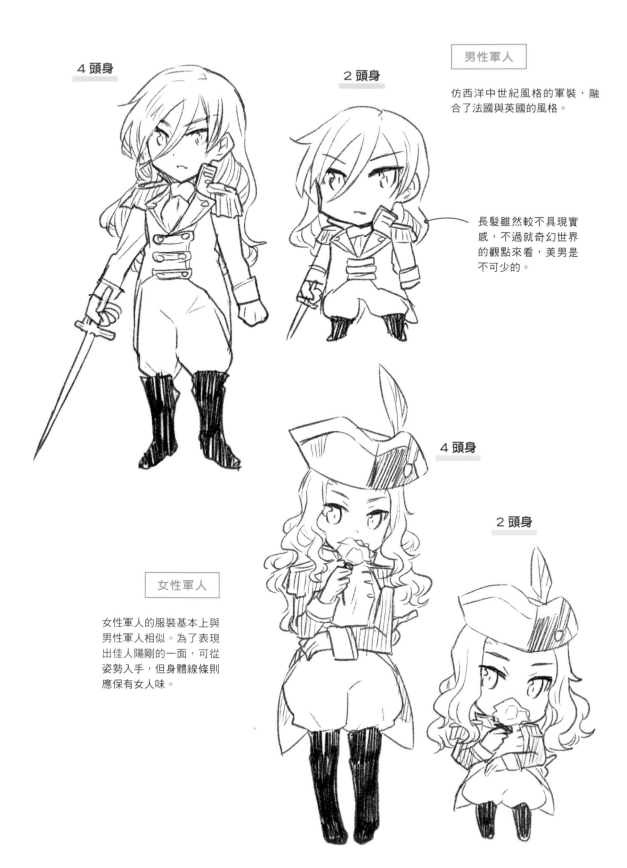

4 頭身

2 頭身

男性軍人

仿西洋中世紀風格的軍裝,融合了法國與英國的風格。

長髮雖然較不具現實感,不過就奇幻世界的觀點來看,美男是不可少的。

4 頭身

2 頭身

女性軍人

女性軍人的服裝基本上與男性軍人相似。為了表現出佳人陽剛的一面,可從姿勢入手,但身體線條則應保有女人味。

Lesson 1
Q版角色的基本原則

Lesson 2
Q版人物表情

Lesson 3
Q版人物動作

Lesson 4
Q版人物角色設定

Lesson 5
Q版人物上色法

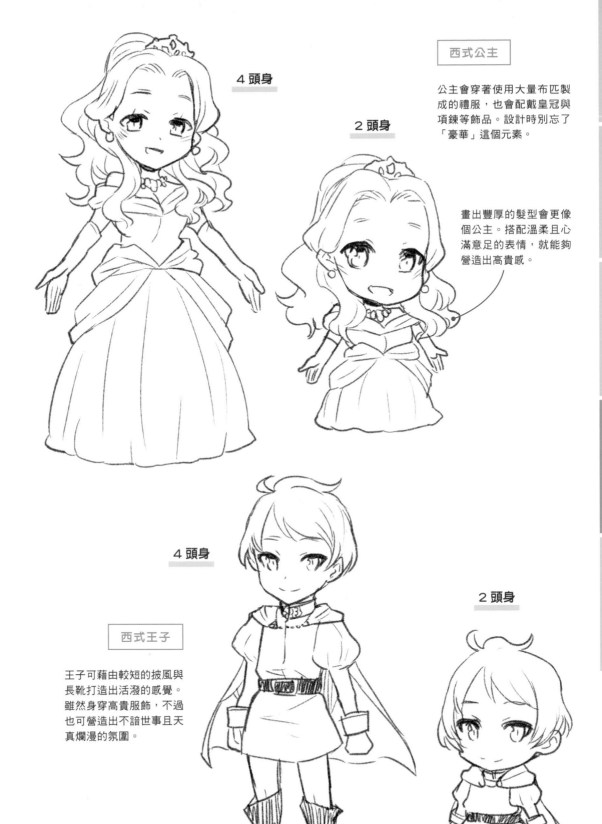

4 頭身

2 頭身

西式公主

公主會穿著使用大量布匹製成的禮服，也會配戴皇冠與項鍊等飾品。設計時別忘了「豪華」這個元素。

畫出豐厚的髮型會更像個公主。搭配溫柔且心滿意足的表情，就能夠營造出高貴感。

4 頭身

2 頭身

西式王子

王子可藉由較短的披風與長靴打造出活潑的感覺。雖然身穿高貴服飾，不過也可營造出不諳世事且天真爛漫的氛圍。

121

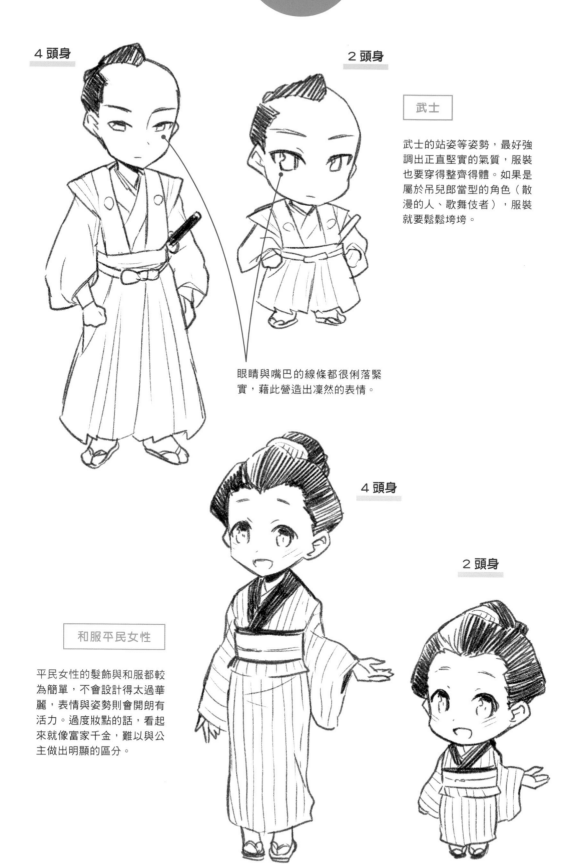

4 頭身

2 頭身

武士

武士的站姿等姿勢，最好強調出正直堅實的氣質，服裝也要穿得整齊得體。如果是屬於吊兒郎當型的角色（散漫的人、歌舞伎者），服裝就要鬆鬆垮垮。

眼睛與嘴巴的線條都很俐落緊實，藉此營造出凜然的表情。

4 頭身

2 頭身

和服平民女性

平民女性的髮飾與和服都較為簡單，不會設計得太過華麗，表情與姿勢則會開朗有活力。過度妝點的話，看起來就像富家千金，難以與公主做出明顯的區分。

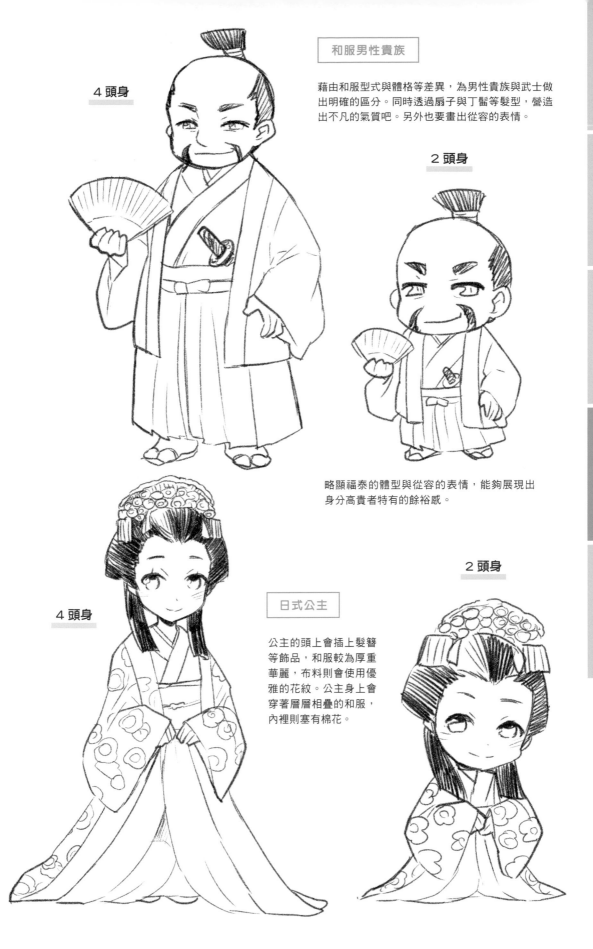

和服男性貴族

藉由和服型式與體格等差異，為男性貴族與武士做出明確的區分。同時透過扇子與丁髷等髮型，營造出不凡的氣質吧。另外也要畫出從容的表情。

4 頭身

2 頭身

略顯福泰的體型與從容的表情，能夠展現出身分高貴者特有的餘裕感。

日式公主

公主的頭上會插上髮簪等飾品，和服較為厚重華麗，布料則會使用優雅的花紋。公主身上會穿著層層相疊的和服，內裡則塞有棉花。

4 頭身

2 頭身

Lesson 1
Q版角色的基本原則

Lesson 2
Q版人物表情

Lesson 3
Q版人物動作

Lesson 4
Q版人物角色設定

Lesson 5
Q版人物上色法

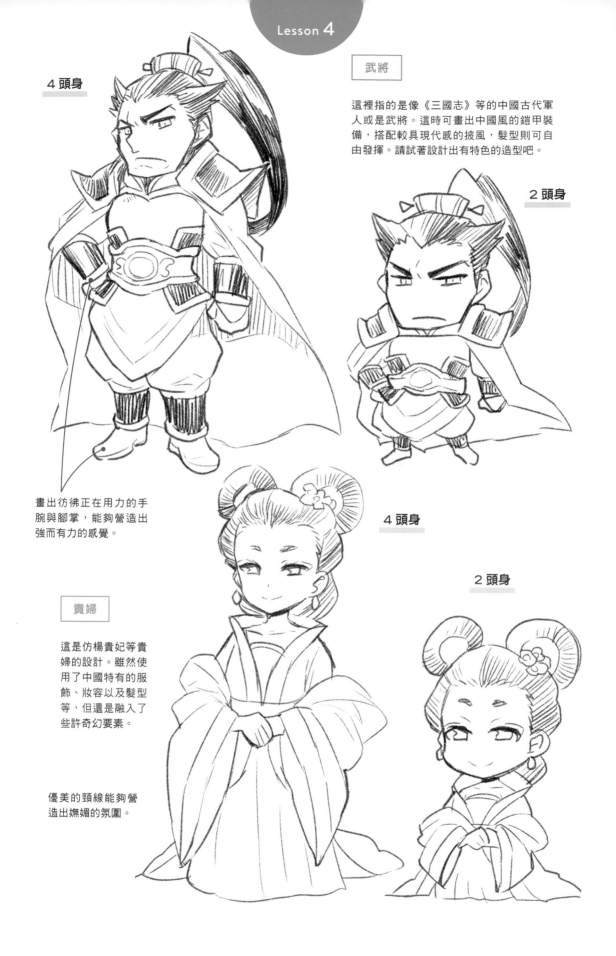

4 頭身

武將

這裡指的是像《三國志》等的中國古代軍人或是武將。這時可畫出中國風的鎧甲裝備，搭配較具現代感的披風，髮型則可自由發揮。請試著設計出有特色的造型吧。

2 頭身

畫出彷彿正在用力的手腕與腳掌，能夠營造出強而有力的感覺。

4 頭身

2 頭身

貴婦

這是仿楊貴妃等貴婦的設計。雖然使用了中國特有的服飾、妝容以及髮型等，但還是融入了些許奇幻要素。

優美的頸線能夠營造出嫵媚的氛圍。

4 頭身

Lesson 1
Q版角色的基本原則

Lesson 2
Q版人物表情

Lesson 3
Q版人物動作

Lesson 4
Q版人物角色設定

Lesson 5
Q版人物上色法

軍師

軍師與軍人不同，所以可畫出不擅於戰鬥的表情與
體型，衣著則較為寬鬆，髮型會強調出穩重感。此
外，羽扇也是顯示出軍師身分的重要物品。

2 頭身

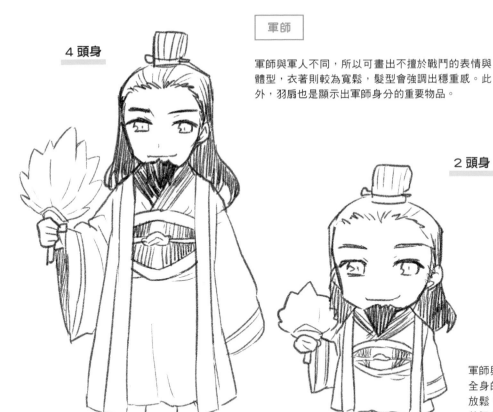

軍師與武將相反，
全身的姿勢會較為
放鬆，呈現出沉穩
的氣息。

4 頭身

士兵

這些在戰場上戰鬥的步兵與
軍人不同，身上的裝備沒什
麼裝飾，五官也平淡無奇，
才能顯現出「路人甲」的感
覺。這些襯托出主角的跑龍
套角色，同樣相當重要。

2 頭身

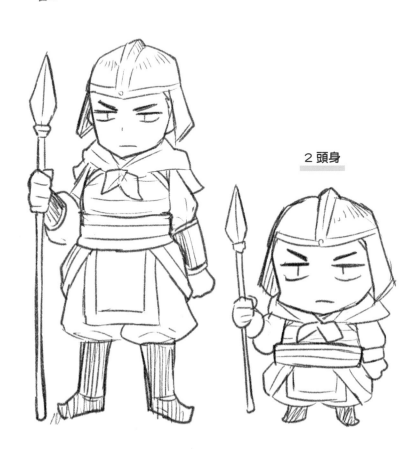

4 頭身

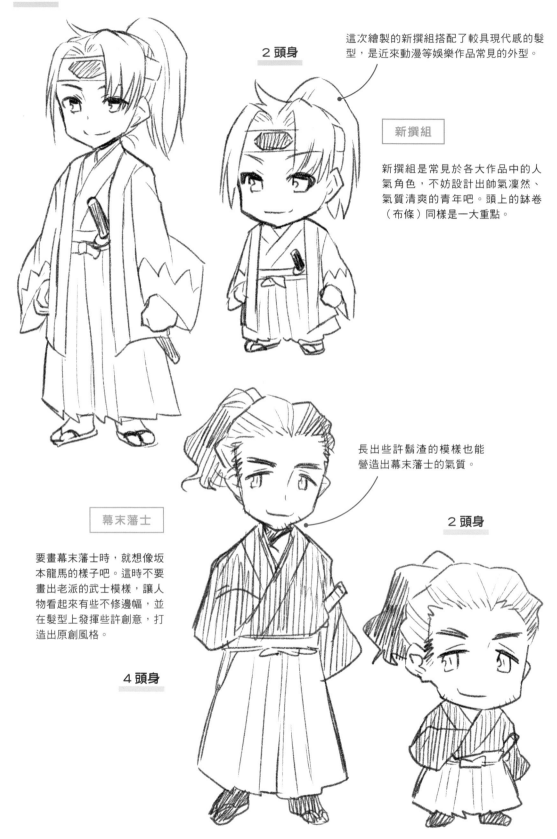

2 頭身

這次繪製的新撰組搭配了較具現代感的髮型，是近來動漫等娛樂作品常見的外型。

新撰組

新撰組是常見於各大作品中的人氣角色，不妨設計出帥氣凜然、氣質清爽的青年吧。頭上的缽卷（布條）同樣是一大重點。

長出些許鬍渣的模樣也能營造出幕末藩士的氣質。

2 頭身

幕末藩士

要畫幕末藩士時，就想像坂本龍馬的樣子吧。這時不要畫出老派的武士模樣，讓人物看起來有些不修邊幅，並在髮型上發揮些許創意，打造出原創風格。

4 頭身

4 頭身

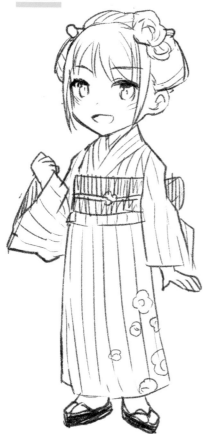

2 頭身

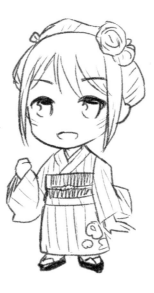

融入西方風格的
和服平民女性

這種融入些許異國風情
的平民女性穿衣風格,
出現在日本即將進入明
治時代的時期。在設計
造型時要優先考慮可愛
度,而非歷史考究,所
以腰帶與髮型都可自由
發揮創意。

4 頭身

2 頭身

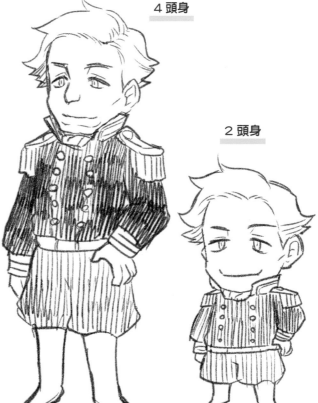

西方人

搭乘黑船(蒸汽船)前往日
本的西方人。將五官輪廓畫
得深邃一點,看起來比較像
西方人。就算畫成2頭身,也
要保有優秀的身材比例。

Q版人物的活用方法

除了畫插畫時可以用到Q版人物外，還能實際運用在商品上。
我因興趣和工作設計了許多商品，以下將推薦幾種實用的用途。

壓克力吊飾

近來壓克力吊飾的製作成本變低，甚至
只要下單一個就能製作，不妨設計幾個
掛在包包等物品上的吊飾吧。搭配Q版
人物也很好看喔！

名片

雖然與一般周邊商品不太一樣，不過也很推薦
運用來製作名片。就算是沒有特別設計的簡單
名片，只要搭配Q版人物就能令人印象深刻。
在遞出名片的同時，還能引起熱烈的討論。

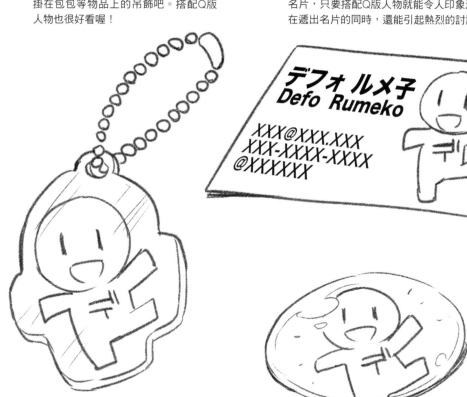

デフォルメ子
Defo Rumeko

XXX@XXX.XXX
XXX-XXXX-XXXX
@XXXXXX

胸章

Q版人物還有許多其他的應用方式，
各位不妨自行發揮創意，打造出各式
各樣的商品吧。

將畫有可愛Q版人物的胸章，別在包
包或衣服上吧。除了看起來會更加可
愛，搭配得宜的話還會顯得非常時髦
喔。而且胸章的製作成本也不高。

Lesson 5

Q版人物上色法

Lesson 5

基本上色法

能夠隨心所欲畫出Q版人物之後，就可以挑戰上色囉。
這裡將藉由作者實際使用的CLIP STUDIO PAINT EX，為各位解說上色的方法。

基本上色法的
程序

首先要介紹的是個別角色的上色法，並同時以2頭身與4頭身為例。
使用軟體 CLIP STUDIO PAINT EX **作業系統** MAC OS X

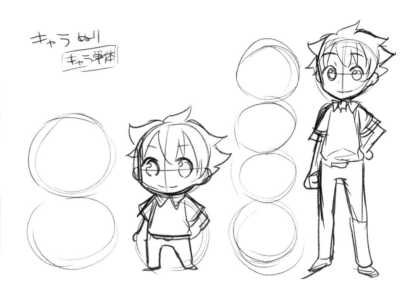

① 打草稿

確認好身體比例後就可以開始畫草稿。由於這裡要介紹的是基本人物上色法，因此會同時列出2頭身與4頭身，方便各位比較。

✅ Check !

兩者的姿勢相同，所以一眼就可以看出差異。

② 畫出正式的線稿

選用鋼筆工具（Pen tool）的G Pen或Mapping pen，粗細為0.6〜1mm。

POINT

為2頭身的角色畫上正式線稿時，可採用較粗且清晰的線條。如此一來就能夠強調出Q版人物的感覺。

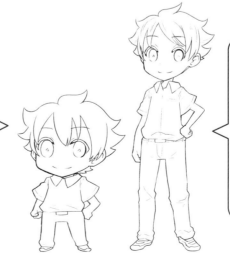

POINT

畫4頭身人物時，需著墨的細節會比2頭身時還要多，包括頭髮與衣服皺摺等。此外，還要透過線條的強弱變化使畫作更加立體。這時要記得的準則就是輪廓線最粗，其他的線條則細一點。

130

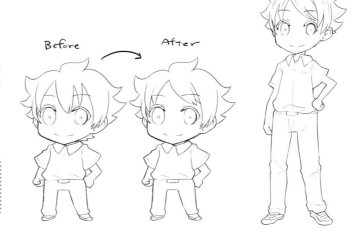

③ 修正線稿

針對2頭身人物的髮型等小地方加以修飾,看起來才會與4頭身人物一致。

✓ Check!
手繪時較為麻煩的作業,等到在電子畫板上操作時就會輕鬆許多。

Before → After

④ 開始準備上色

針對人物身上所有要上色的地方,先覆蓋上單一顏色。這是為了保護圖層的透明部分,能夠防止上色到不該上色的地方。

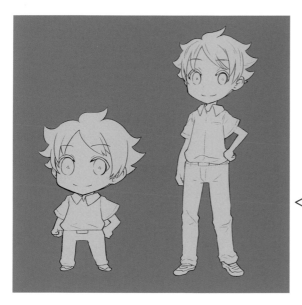

POINT
將背景設成灰色——背景顏色太淺或太深時,人物身上的顏色濃淡會受到影響,此外,灰色背景也有助於調整影子的深淺。

⑤ 塗上底色

使用油漆桶工具與鋼筆工具,為人物的各個部位分別塗上底色。這個階段上色時就會仔細比較各顏色的濃淡,不過還是可以先概略填滿顏色後,再進一步修飾線條或依整體情況重新選色等,邊上色邊進行各方面的修正。

✓ Check!
在上色的過程中,如果注意到繪製線條或塗底色時沒發現的失誤可以隨時修正。

POINT
不用特別把各部位分別畫在不同圖層,但是應採取一個圖層畫一種顏色的方式。同時為2頭身與4頭身上色,就可以讓兩者的顏色濃淡一致。

⑥ 畫上陰影

增加新的圖層後，就在人物身上畫出陰影。這時要特別留意的是，2頭身與4頭身的陰影其實不盡相同。相信各位透過右圖就能看出，2頭身的陰影出現了較多變形。由於這種比例的線條較簡單，因此影子也會少畫一點，才能夠發揮Q版的優點。畫4頭身時則必須將各處畫得精緻一點，看起來比較像樣。

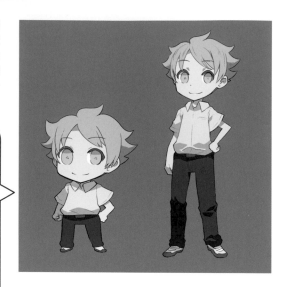

POINT

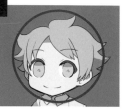

頭、臉的陰影分布位置最多，愈接近身體末端（手、腳）的話，陰影出現的位置就愈少。2頭身人物的臉部僅畫上大略的陰影，手腳則幾乎沒有陰影。如此一來就能引導人們將視線放在資訊量最多的部位，也就是臉上。

⑦ 漸層處理

畫上陰影之後還是顯得有些單調，接下來就要增添漸層效果。這裡要處理的部分以臉部為主，分別落在眼睛、上睫毛、頭髮與臉頰4個地方。

✓ Check！
漸層效果能夠表現出畫作的深度，人物加上漸層之後看起來更有魅力了。這時可善用漸層工具或噴槍，堆疊出適當的顏色。

⑧ 畫出高光處

接下來要畫的是高光處。瞳孔的高光處，並非單純塗上白色即可，必須先上色後再疊上白色。如此一來，角色的眼神就更加生動了。

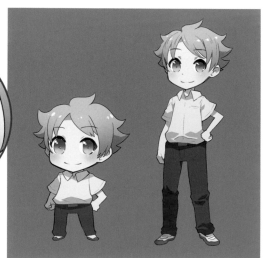

✓ Check！
2頭身的頭髮高光處會比4頭身還要簡單，眼睛則會更加強調可愛感。

⑨ 修飾線條

原本的線條只有黑色而已，這個步驟則要進一步修飾。
首先在線稿圖層上增加新的圖層，然後設定剪裁遮色片
（這是一種遮罩，執行之後所做出的更動，只會影響到
下方圖層中有畫圖的部分），再藉由噴槍或鋼筆工具在
明亮處的線條上色。

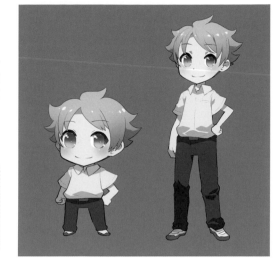

Check！
在明亮處，也就
是無陰影處的線
條上色的話，就
能營造出些許立
體感。

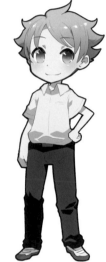

⑩ 畫出外框

為人物描上輪廓。這時善用圖層選項的「輪廓線」功能，就
能輕易畫出線描的輪廓。這麼做能夠使人物更具層次感，並
突顯出Q版人物的特徵。

⑪ 畫上背景

背景只要經過簡單的設計即可。

我基本上都是依照這個程序上
色。雖然每個步驟都很單純，
但是巧妙地融合在一起的話，
就能夠畫出更有魅力的Q版人
物，請各位務必嘗試看看！

完成！

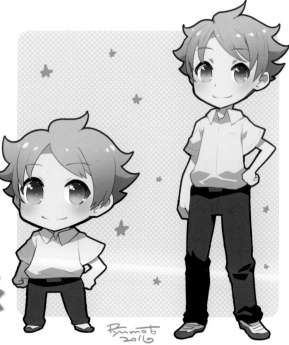

Lesson 1
Q版角色的基本原則

Lesson 2
Q版人物表情

Lesson 3
Q版人物動作

Lesson 4
Q版人物角色設定

Lesson 5
Q版人物上色法

彩頁作品的上色法

接下來就參考前面介紹過的步驟,看看大型作品是怎麼完成的吧。
這裡不能只顧著上色,還必須透過立體感與暈染等,使作品更上一層樓。

應用篇
上色法與圖層的程序

① 先畫出整體構圖

這是p.9彩頁的構圖與繪製過程。由於這裡想讓多
名角色同時登場,因此我便將第3、4章出現過的
角色配置在這裡,營造熱鬧的氣氛。

✔ Check!

接下來會將前方的2頭身角色稱為
「迷你角色」,後方的4頭身角色稱
為「主要角色」。

② 畫出迷你角色的草稿

接下來要畫出迷你角色的草稿,這時應好好畫出角色的個別特徵。

POINT

同時繪製多名角色時,必須邊確認整體構
圖以避免畫錯角色,然後邊透過圖層等軟
體功能,慢慢地整理好線條。

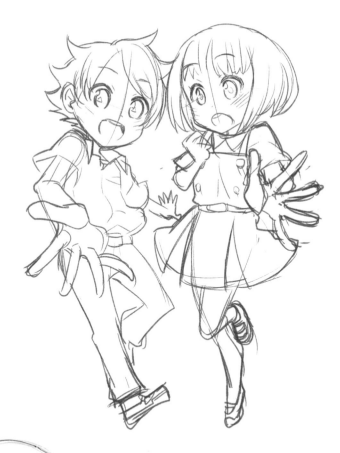

③ 畫出主要角色的草稿

在繪製主要角色的草稿時，同樣要邊確認整體構圖。這裡選擇了既可愛又具動感的姿勢。

✓ Check！

雖然在整體構圖上看不到腳尖，但是為了方便後續作畫，還是決定畫出人物全身。

④ 畫出主要角色的正式線稿

接下來要繪製主要角色的正式線稿。前面都是使用鋼筆工具，這邊則要使用鉛筆工具。利用鉛筆工具繪製正式線稿，能夠營造出柔軟的手繪感。

POINT

繪製正式線稿時，再針對細部做進一步的修正，例如：女孩裙襬翻飛的狀況等。

✓ Check！

用紅色線條畫草稿、黑色線條畫正式線稿的話，一眼就能夠看出修正前後的差異。

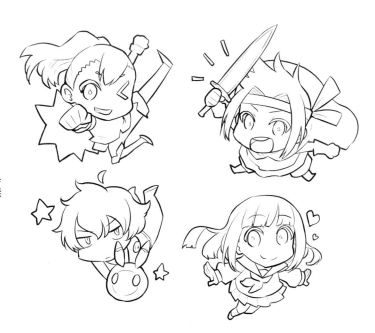

⑤ 畫出迷你角色的正式線稿

迷你角色的正式線稿則使用鋼筆工具繪製。除了營造出層次感之外，還能強調位在前方的感覺。

⑥ 開始準備上色

著色前先分別為主要角色與迷你角色塗上不同的單一顏色。這裡多下一點工夫，後續上色就會更加輕鬆。

✔ Check !

這裡與p.131的程序4相同，將背景調成灰色，有助於選擇適當的顏色濃淡與調整陰影。

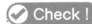 **塗上底色**

分別為主要角色與迷你角色的各部位塗上底色，這時要搭配使用鋼筆工具與油漆桶工具。

✅ **Check！**

發現線稿有失誤時，就做進一步的修正吧。

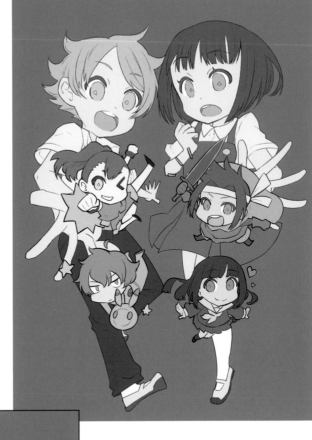

8 **畫上陰影**

接著為主要角色畫上陰影。增加新的圖層之後，使用圖層效果中的「色彩增值（Multiply）」，疊上多重的陰影顏色，然後再進一步修飾細部的陰影。

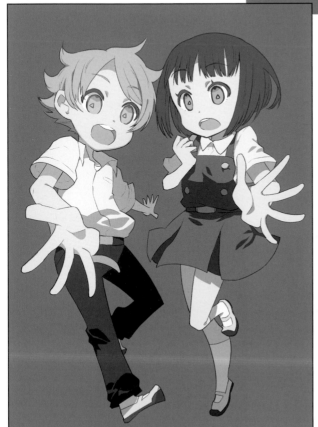

✅ **Check！**

就算是會被迷你角色遮住的部位也不能馬虎，好好地畫上陰影後，後續要變更設計時才不必費太多工夫。

POINT

迷你角色也要畫上陰影。不過迷你角色通常不需要太多陰影，應保持清爽俐落的視覺效果。

⑨ 主要角色的漸層處理

為主要角色施以漸層處理。先在主要角色身上增加漸層效果，這是因為大型人物對整體畫作的影響大於迷你角色。

POINT

在頭髮、眼睛、上睫毛與臉頰增加漸層，裙子與褲子部分也可藉由適當的漸層效果提升立體感。臉頰選擇接近橘色的粉紅色，看起來比較健康。

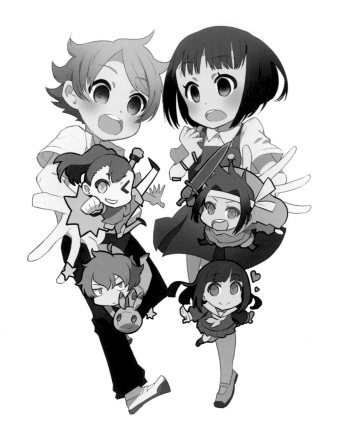

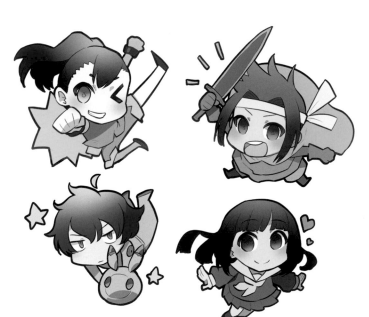

⑩ 迷你角色的漸層處理

迷你角色也需要漸層處理。但是身體比例愈小，就愈不能畫得過於精細，才能保有清爽的視覺效果，所以這裡不需要過多的漸層。

⑪ 試著與背景搭配

接下來則是將主要角色與迷你角色組合在一起，邊確認整體氛圍邊繼續作業。這時為主要角色增加粉紅色的輪廓線，能夠與位在前方的迷你角色產生出明顯的空間差異與空間深度。

✅ Check！

設計出要用在背景的素材，然後先搭配上去，再思考該怎麼繼續下一步。

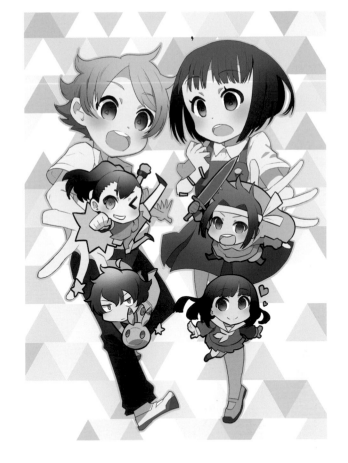

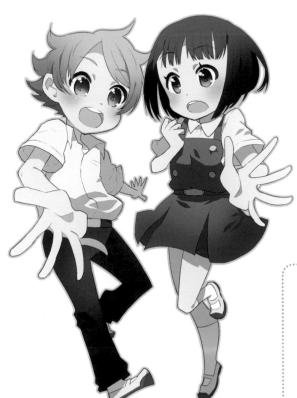

⑫ 畫出高光處

在眼睛與臉頰部分畫出高光處。上色法與p.132介紹過的一樣，要先上色後再疊上白色。

✅ Check！

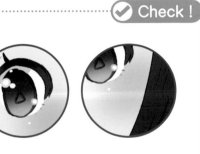

⑬ 修飾瞳孔

針對主要角色的瞳孔
增加新圖層,然後用
噴槍等工具處理得更
加閃亮。

POINT

進行修飾時可搭配圖層效果的
「濾色(Screen)」、「覆蓋
(Overlay)」與「線性加亮
(Linear Dodge)」等。

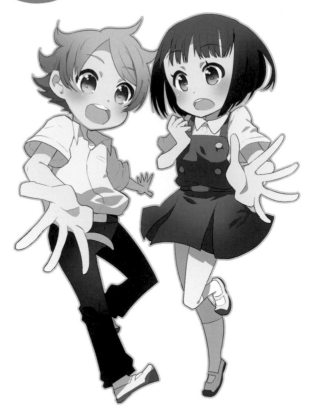

⑭ 進一步修飾頭髮

這邊要將主要角色的頭髮畫得更加立體。首先
藉由噴槍將整體髮色處理得柔潤明亮,再利用
圖層效果的「覆蓋」畫出光暈般的效果。

⑮ 爲迷你角色 畫出高光處

接下來要爲迷你角色畫出高光處。左下角的科幻角色不屬於活潑的個性,所以不能畫出太多高光處。

✅ Check！

依角色特性調整高光處的比例。

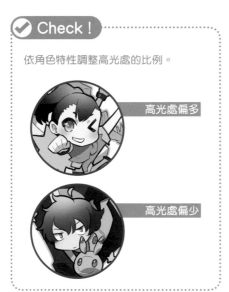

高光處偏多

高光處偏少

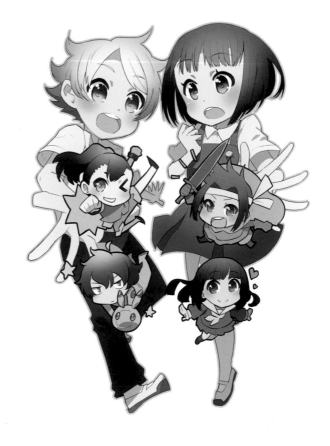

⑯ 爲頭髮畫出高光處

接下來要畫的是所有角色頭髮的高光處。由於迷你角色的高光處不用太多,因此只要在幾處簡單點綴即可。

✅ Check！

身形愈大,高光處的分布位置就愈多,同時也必須畫得更精細。

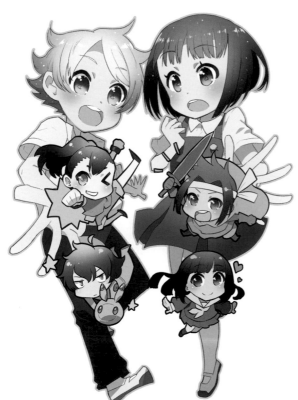

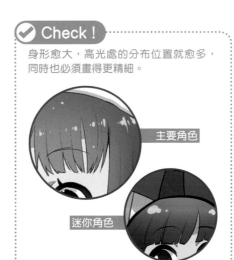

主要角色

迷你角色

🄗 修飾線條

接下來要修飾各角色的線稿。主要角色藉由鉛筆的效果，營造出柔和的氛圍；迷你角色則使用鋼筆工具，且修飾範圍較少，藉此保有俐落的視覺效果。

✅ Check！

為線條上色之後，就能夠自然地與輪廓融合。

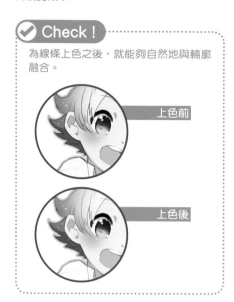

上色前

上色後

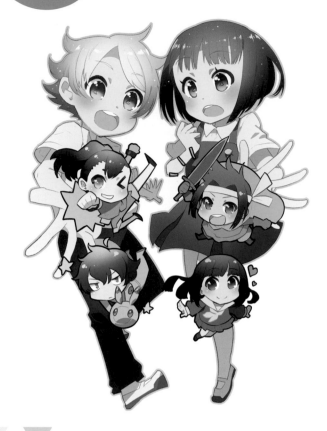

🄘 增加新圖層

在迷你角色與主要角色之間增加新圖層，然後開啟「濾色」功能，使用噴槍大範圍地粗略上色，就能一口氣突顯出主要角色與迷你角色間的距離感。

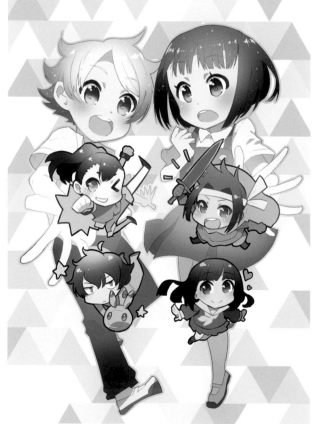

⑲ 為迷你角色畫上輪廓線

依照迷你角色的個性，畫上適當的彩色輪廓線，藉此營造出活潑的氛圍。

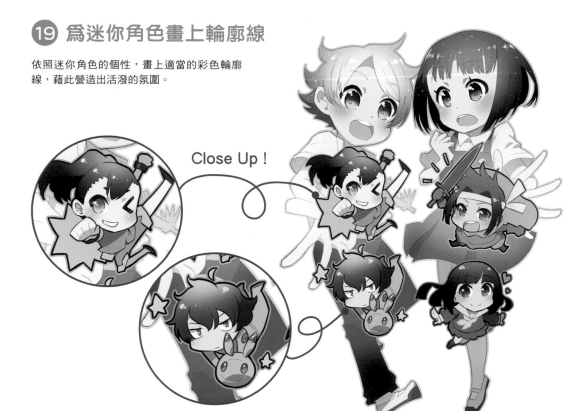

Close Up！

⑳ 畫上背景

最後再加上背景就大功告成了！

這樣就完成了。想看大圖的人請再翻回p.9仔細觀察，如此一來，便會發現原本對上色法與繪製陰影的方法似懂非懂，經過這番解析後就清楚許多！

完成！

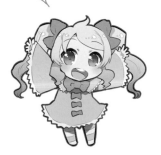

濱元隆輔

漫畫家、插畫家。
從事各式各樣的活動，包括輕小說等小說插畫、角色設計等，
也發表了許多網路作品。
代表作有《新世紀福音戰士》的官方Q版作品《EVANGELION
@SCHOOL 福音小戰士》（漫畫、角色設計）、《廢材與神明
大人》（漫畫）、《孤單雛雞》（漫畫）、《LR少女偵探團》（漫
畫）、遊戲《水壩迷宮～Dungeons＆Dam～》（角色設計）等。
在東京工藝大學、Human Academy任教，致力於指導後進。
http://ryumoto.com/

【日文版工作人員】
作　　者　濱元隆輔
書籍設計　佐藤遥子（Y's Design Works）
編輯協助　上村絵美（Office Star Platinum）
企劃、編輯　吉岡奈美（Fig Inc）

從比例、表情動作到上色技巧全解析！

超萌Q版角色漫畫技法

2016年12月1日初版第一刷發行
2023年12月1日初版第四刷發行

作　　者　濱元隆輔
譯　　者　黃筱涵
副 主 編　陳正芳
美術編輯　黃郁琇
發 行 人　若森稔雄
發 行 所　台灣東販股份有限公司
　　　　　＜地址＞台北市南京東路4段130號2F-1
　　　　　＜電話＞(02)2577-8878
　　　　　＜傳真＞(02)2577-8896
　　　　　＜網址＞http://www.tohan.com.tw
郵撥帳號　1405049-4
法律顧問　蕭雄淋律師
總 經 銷　聯合發行股份有限公司
　　　　　＜電話＞(02)2917-8022

Printed in Taiwan

TOHAN

國家圖書館出版品預行編目資料

超萌Q版角色漫畫技法：從比例、
　表情動作到上色技巧全解析！
　／濱元隆輔著；黃筱涵譯. -- 初版.
　-- 臺北市：臺灣東販, 2016.12
　144面；18.2×25.7公分
　ISBN 978-986-475-199-0 (平裝)

1.漫畫 2.人物畫 3.繪畫技法

947.41　　　　　　　　105020602